KB102338

E.Munch

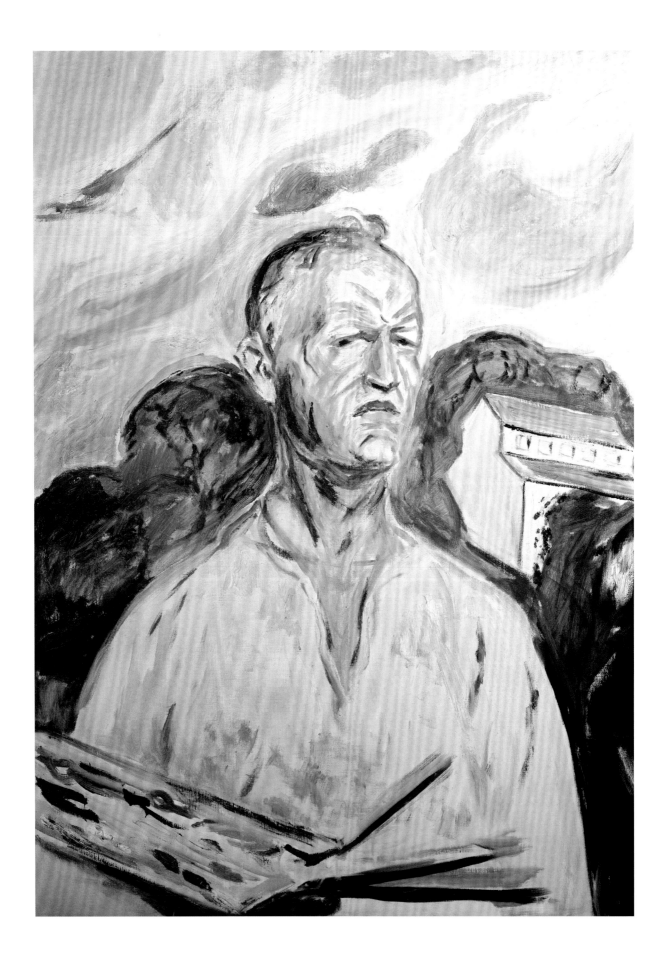

울리히 비쇼프 **지음** | 반이정 **옮김**

에드바르 뭉크

1863–1944

삶과 죽음의 이미지들

마로니에북스 | TASCHEN

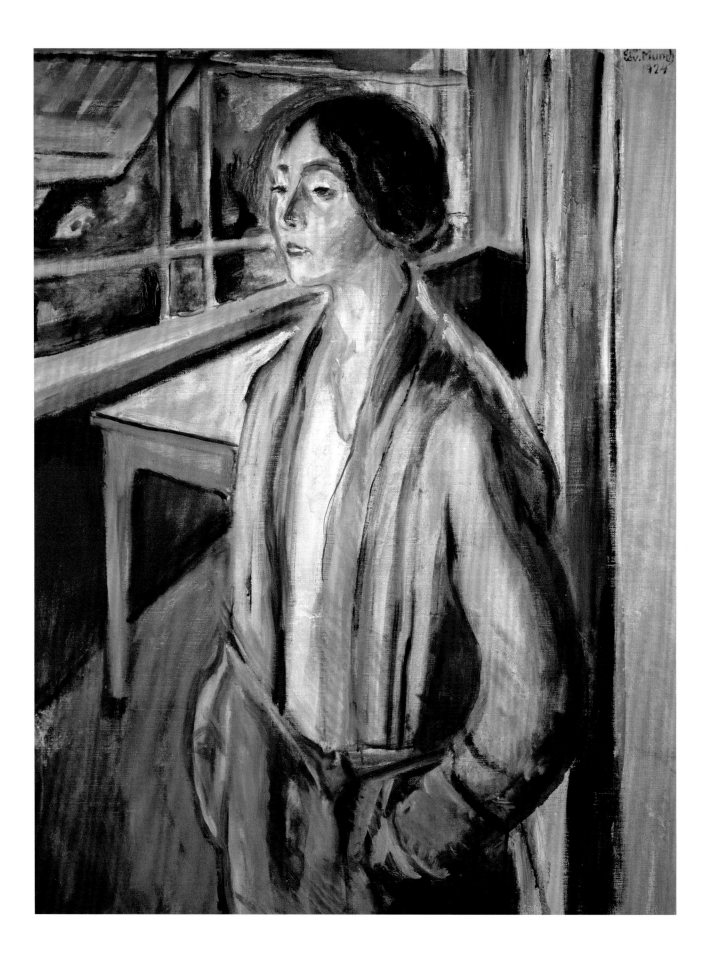

차례

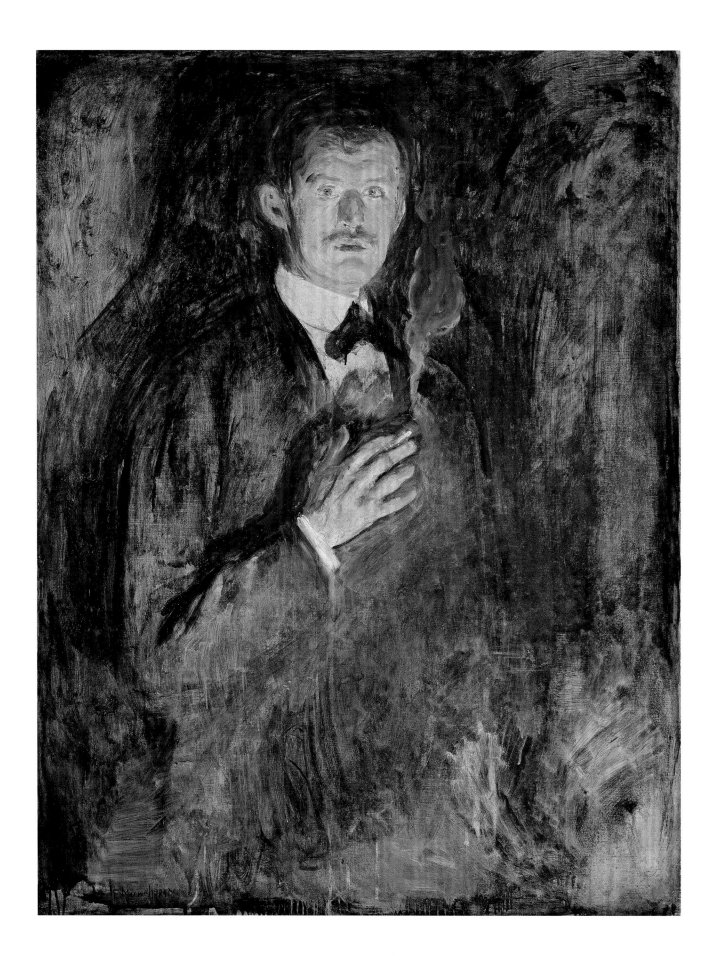

뭉크의 예술적 배경
크리스티아니아, 파리, 베를린

에드바르 뭉크의 작품을 보기 위해 오슬로를 방문한 사람들은 이 노르웨이 화가의 그림 한 점에서 선명한 인상을 얻게 된다. 1895년경 베를린에서 제작한 이 작품 〈담배를 쥔 자화상〉(6쪽)은 국립미술관의 빛이 잘드는 중앙 홀에 걸려 있다. 이 작품을 같은 미술관에 있는 그의 스승 크리스티안 크로그(1852 – 1925)의 1885년 작품 〈화가 게르하르드 문테의 초상〉(7쪽)과 비교해 보는 것도 유익하다. 두 그림을 비교하면 뭉크가 노르웨이에서 첫발을 내디딘 이후 15년 동안 예술가로서 얼마나 먼 길을 걸어왔는지를 알 수 있다.

뭉크보다 열한 살이 많은 크로그는 뭉크가 성공하기 전까지 노르웨이 미술계에서 맹위를 떨쳤던 화가이다. 스칸디나비아에서 그의 명성은 독일에서 막스 리버만과 비할 만한 것이었다. 카를스루에와 베를린에서 미술교육을 받은 크로그는 유틀란트 북단 스카겐에 있는 스칸디나비아 최고의 예술인 단체에서 지도자 가운데 한 사람으로 활약했다. 화가 프리츠 토일로브(1847 – 1906)의 협조로 크로그는 1881년부터 1882년까지 파리에 머물렀는데, 그곳에서 본 마네의 인물화에서 강렬한 인상을 받았다. 몇 년 뒤, 그 작품들은 뭉크에게도 깊은 인상을 남겼다. 크로그는 프랑스 체류를 계기로 1882년부터 동료 화가와 친구들의 초상을 제작하게 되었다.

〈화가 게르하르드 문테의 초상〉은 뭉크와 비교하기에 적합한 작품이다. 화가와 문인들이 담배 연기 자욱한 카페의 작은 원탁에 둘러앉아 있다. 크로그의 동료 화가이자 학창 시절 급우였던 게르하르드 문테(1849 – 1929)는 신체의 4분의 3만 드러낸 모습으로 서 있다. 고상한 진회색 코트를 입은 그는 절묘하게 계산된 색채로 인해 갈색으로 칠한 배경으로부터 도드라져 보인다. 크로그는 온화하고 도도한 예술가의 모습과 주변의 환경을 정확히 묘사하는 데 주력했다. 그의 화법과 구도기법은 일상적인 도시생활의 세련된 분위기 속에 다소 별나게 보이는 예술가의 초상을 사실적으로 포착하고 있다. 배경에 있는 사물의 형태는 생략되었지만 전경(前景)은 마치 사진처럼 정확히 강조했다. 이 기법은 인상

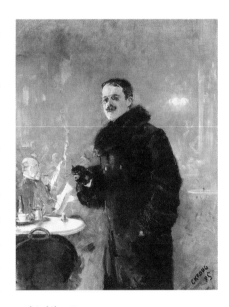

크리스티안 크로그
화가 게르하르드 문테의 초상
Portrait of the Painter Gerhard Munthe
1885년, 캔버스에 유채, 150×115cm
오슬로, 국립미술관

6쪽
담배를 쥔 자화상
Self-Portrait with Burning Cigarette
1895년, 캔버스에 유채, 110,5×85,5cm
오슬로, 국립미술관

주의에서 배운 것으로, 프랑스에서는 이미 유행하고 있었고 점차 유럽과 미국
으로 전파되고 있었다.

그러면 뭉크의 자화상을 다시 보자. 처음에는 문테의 초상과 똑같아 보인
다. 문테처럼 불붙은 담배를 손에 든 남자의 반신상이다. 담배 연기가 남자에게
서 발산되는 분위기인 듯 인물의 주변에서 피어오른다. 하지만 유사한 부분은
거기까지다. 면밀히 살펴보면 둘 사이에 큰 차이가 있다는 것을 깨닫게 된다.
예를 들어 크로그의 그림에서는 연기가 자욱한 주변 광경과 담배를 쥔 우아한
손이 사회적인 상황을 전달하는 역할을 한다. 그에 비해 뭉크의 작품에서는 푸
르스름한 연기가 얼굴과 손의 풍부한 표정을 극대화하는 데 이용되었다. 뭉크
는 오른쪽 소매에서 관자놀이까지 액자처럼 얼굴과 손을 둘러싼 모습으로 처리
했다. 새하얀 셔츠 커프스와 넓은 칼라가 그 효과를 강조한다. 신경질적인 손등
에는 붉은 핏줄이 보이고, 오른쪽 관자놀이와 이마 사이에는 선명한 노란색 붓
자국도 보인다. 이로 인해 초상화의 중심 부분인 화가의 예리한 눈빛과 섬세하
면서도 강인한 손에 시선이 집중된다. 사물의 고유색을 쓰지 않고 표현력이 강
한 원색을 사용하는 뭉크의 기법이 잘 드러난다. 화가는 깊이를 가늠할 수 없는
곳에 서 있는 것처럼 보이는데, 그 공간은 붉은색과 푸른색이 주를 이룬 유화
물감을 얇게 덧씌워 재빠르게 칠한 것일 뿐이다. 얼굴과 담배를 쥔 손은 정확하
게 묘사하고, 배경은 추상에 가깝게 묘사하여 긴장감을 부여했다. 그리고 푸른
담배 연기와 거울을 응시하는 고집스러운 시선의 강렬한 대비에 매료된 비평가
들은 이 그림을 자전적인 혹은 심리적인 맥락에서 해석하려고 했다. 이제는 굳
이 그들의 의견에 부정할 이유도 긍정도 할 이유도 없다. 청적색의 베일을 배경
으로 뭉크는 자신과 자신의 작품에 대한 관람자의 시선을 물리치듯 용기와 결
의로 가득 찬 모습으로 서 있다.

〈담배를 쥔 자화상〉은 처음으로 과거를 돌아보고 미래를 지향한다는 의미
에서 뭉크에게는 하나의 도달점이 되었다. 하지만 이 작품을 그릴 때 그는 이미
상당히 먼 거리를 여행했으며 그 여행지 곳곳에서 혹평을 떨쳐버리고 작품활동
을 해왔다. 우선 가족들이 어떻게 살았는지, 당시 노르웨이의 수도(1924년까지는
크리스티아니아로 불렸다)는 어떤 모습이었는지에 대해 살펴볼 필요가 있다. 질병과
성격적인 진지함은 뭉크의 예술적 발전과 연관이 있다. 질병과 죽음, 특히 누나
소피가 결핵으로 열다섯 살에 사망한 일은 청소년기의 뭉크에게 지울 수 없는
흔적을 남겼다. 당시 열네 살이었던 뭉크는 누나의 병이 죽음으로 이어지는 이
치를 파악했고, 그것을 이후 〈병든 아이〉로 재현했다. 뭉크는 이미 다섯 살에
어머니를 여의었다. 어머니의 사인 또한 이미 백 년 전부터 유행한 결핵이었다.
뭉크가 파리에 머물고 있었던 1889년에는 아버지도 세상을 떠났다. 가족의 건
강과 존속 여부에 대한 불안은 1890년대에 이를 때까지 그를 괴롭혔다. 나중에
뭉크가 말한 바에 따르면 이 두 가지가 자신의 인격과 예술적 기질에 중대한 역
할을 했다고 생각한 듯하다. "불안과 질병이 없었다면 내 인생은 방향타 없는
배와 같았을 것이다." 그러므로 초기의 주요 작품에 이런 주제를 표현한 것은

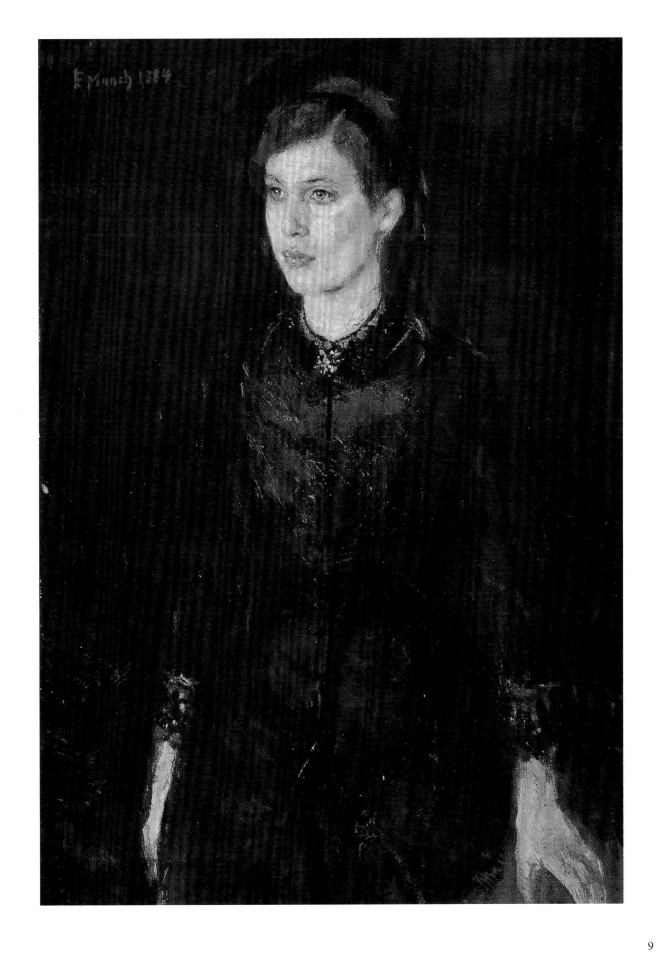

크리스티안 크로그
병든 소녀
The Sick Girl
1881년, 캔버스에 유채, 102×58cm
오슬로, 국립미술관

당연한 일이다. 이 주제를 다룬 첫 작품 〈병든 아이〉(11쪽)는 1885년에서 1886년에 걸쳐 제작되었다. 뭉크는 1930년에 이 작품을 회고하면서 오슬로의 국립미술관 관장에게 다음과 같은 편지를 보냈다. "병든 아이에 대해 말하자면 그것은 '베개의 시절'이라고 해야 할 시기였습니다. 수많은 화가들이 베개에 머리를 기댄 어린 환자들을 다루었지요." 이와 관련해 두 개의 그림을 들 수 있다. 하나는 1881년에 완성한 크로그의 〈병든 소녀〉(10쪽)이다. 뭉크도 호평을 한 바 있는 이 그림 역시 오슬로의 국립미술관에 소장되어 있다. 다른 한 점은 한스 헤이에르달(1857–1913)의 〈죽어가는 아이〉(1881, 역시 같은 곳에 소장)로 뭉크의 기법은 헤이에르달에게 가깝다고 할 수 있다. 이 세 화가는 모두 병상에서 죽어가는 자신의 누이를 그렸다. 스웨덴 화가 에른스트 요셉손(1852–1906)과 덴마크 화가 미카엘 앙케르(1849–1927) 역시 뭉크가 언급한 베개에 기대어 누운 환자를 그렸다.

크로그의 그림에서 병든 소녀는 흔들의자에 앉아 우리를 정면으로 응시하는데, 그 모습이 조각상 같은 인상을 준다. 흰 얼굴은 세심하게 사실적으로 묘사되었고, 소녀의 머리와 상체를 에워싼 사각형의 베개에서는 상징적인 의미가 명확히 드러난다. 베개가 네모난 후광이 되어 소녀를 살아 있는 성자처럼 묘사하고 있는 것이다. 꼭 잡은 소녀의 양손에 장미(덧없음의 상징)를 놓음으로써 '후광'과 더불어 중세 회화의 구도를 떠올리게 하여 정서적 반응을 유발한다. 크로그는 눈을 크게 뜨고 관객을 응시하는, 병세가 말기에 접어든 자신의 누이를 기념상으로 변형한 것이다. 같은 장면을 그린 다른 그림에서도 화가는 감상적이고 자연주의적으로 묘사했는데, 크로그의 기량은 꽃다발과 예쁜 무늬가 있는 담요, 약병에 반짝이는 빛을 표현하는 데 집중되어 있다.

뭉크의 〈병든 아이〉는 그 작품들과는 매우 다르다. 뭉크는 이 그림을 1890년대에 다시 그렸다. 그의 대표작 중에는 이처럼 이후에 새로 그린 경우가 많은데, 이 작품도 여러 점의 이본이 있다. 그는 생애를 걸쳐 특정한 심상이나 모티프를 반복해서 그렸다. 〈병든 아이〉라는 제목을 가진 작품 가운데서 유화는, 드레스덴 미술관에 소장되었다가 오슬로를 거쳐 1939년 런던 테이트 갤러리로 옮겨간 1907년 버전이 잘 알려져 있다. 무엇보다도, 이 모티프는 뭉크의 수많은 드로잉 작품 때문에 유명해졌다.

〈병든 아이〉의 첫 번째 버전이 1886년 10월 크리스티아니아 가을 전시회에 처음 내걸렸을 때 어째서 격렬한 분노를 샀는지 오늘날에는 이해하기 어렵다. 모티프 자체는 오히려 전통적인 것이다. 붉은 머리의 병든 소녀는 푹신한 베개에 등을 기대고 침대에서 몸을 일으키고 있다. 나중에 다른 버전에서도 초상화의 모델을 한 벳지 닐손이 모델이다. 그녀는 자기 앞에 앉아 있거나 (혹은 무릎을 꿇은) 여인을 향해 고개를 돌리고 있다. 고개를 숙인 탓에 여인의 얼굴은 볼 수 없다. 갑갑한 방 안의 침대 왼편에는 병을 올려둔 찬장이 있고 뒤편에는 베개와 구분하기 어려운 맑은 색상의 벽이 있으며, 오른편 녹색 부분은 커튼처럼 보인다. 전면의 오른쪽에는 물이 반쯤 담긴 잔이 작은 탁자 위에 놓여 있다. 즉 구도에 있어서나 모티프에 있어서나 그와 같은 소란을 불러일으킬 요인이 될

11쪽
병든 아이
The Sick Child
1885/86년, 캔버스에 유채, 120×118.5cm
오슬로, 국립미술관

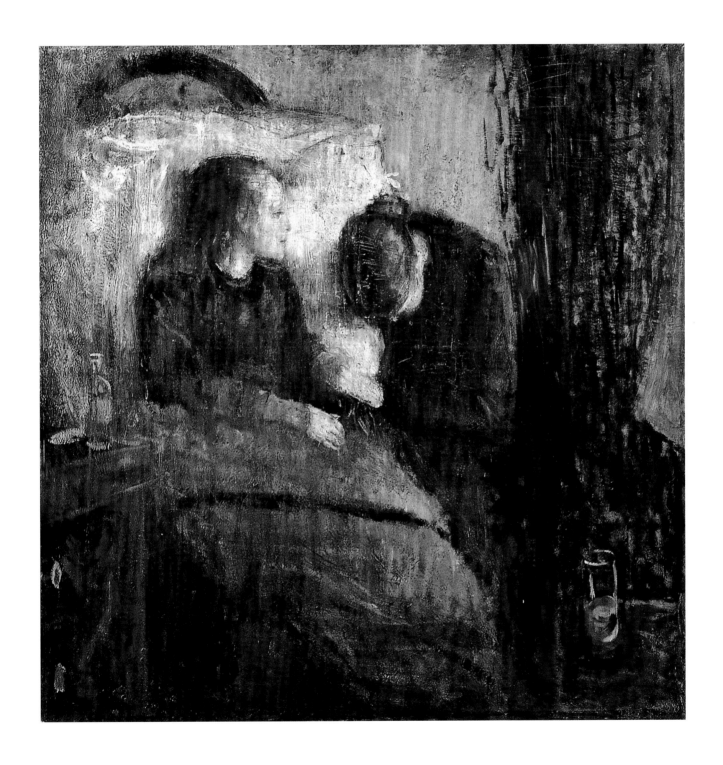

만한 것은 보이지 않는다. 특히 동료 화가들 사이에서 물의가 된 것은 뭉크가 뻔뻔스럽게도 드로잉을 하듯 대충 그린 것을 당당하게 내놓았다는 점이었다. 뭉크는 작품을 '습작'이라 부르곤 했다. 아르네 에굼이 밝혔듯이 1900년 이후 점차 의식적으로 사용하기 시작한 유화 물감을 얇게 채용하는 표현수법이 이 캔버스에서 이미 보인다. 덧칠한 물감의 층에 깊은 홈이 파이는 매우 격렬한 작업 방식을 구사했다. 그래서 전체 효과는 사실주의적인 표현 즉, 빛과 그림자를 이용해서 해부학적이라 할 만큼 정확하게 묘사한 기존의 그림과는 한참 거리가 있다. 오히려 이 그림은 내부에서 힘을 끌어낸다. 빛이 외부에서 대상 위로 떨어지는 것이 아니라 베개나 병든 소녀의 얼굴에서 배어나온다. 소녀의 얼굴은 투명할 정도로 밝다. 당시에 많은 비평가들은 뭉크의 기법을 "물감을 터무니없이 마구 칠한 것"이라고 비난하고 소녀의 왼손에 대해서는 "그게 대체 손이란 말인가? 꼭 바닷가재 소스를 바른 생선찜 같다"('노르웨이의 지성인' 1886년 10월 25일자)라며 비꼬았다.

같은 전시에 뭉크는 〈검은 옷을 입은 잉게르 뭉크〉(9쪽)를 출품했다. 실물보다는 약간 작게 그린 초상으로, 1884년 잉게르가 열여섯 살일 때 제작한 것이다. 모델의 자세나 의상에서 비교적 전통적인 방식을 따르고 있다. 잉게르는 검은색의 성인식 예복 차림이다. 이 작품은 1885년 안트베르펜 세계 박람회에도 출품되었지만 국내의 평가는 형편없었다. 일간지의 미술평은 프랑스 여권주의자인 루이즈 미셸을 비방할 때 사용하던 욕설까지 동원해서 작품을 비난하거나, 한마디로 "검은 옷을 입은 여인의 추한 초상"이라고 언급했다. 당시의 비평, 특히 이 초상화에 쏟아진 격렬한 거부반응을 보면, 기성 매체가 뭉크를 비난함으로써 우회적으로 크리스티아니아의 보헤미아 사회 전체에게 타격을 입히려 했다는 결론을 내리지 않을 수 없다.

노르웨이의 위대한 극작가 헨리크 입센(1828–1906)은 자족적 성향과 위선으로 가득한 편협한 중산층 사회를 거의 모든 작품의 배경으로 삼았다. 그는 〈페르 귄트〉(1867)에서도 그것을 교묘하게 희화화했다. 노인은 트롤(북유럽 신화에 나오는 괴물)에게 이렇게 말한다. "트롤이여, 너 자신이 되어라, 그것으로 충분하다." 이 말은 그들의 경직된 생활태도에 대한 통렬한 비판이었다. 스칸디나비아의 보헤미안 예술가들은 중산층 계급의 자기만족과 완고한 윤리관 및 종교관에 전면적으로 대항하고 있었다. 작가인 한스 예게르(1854–1910)가 보헤미안 문학가들의 지도자로, 크리스티안 크로그는 '자유로운 삶'을 주도하는 선구적 화가로 간주되었다. 예게르의 소설 『크리스티아니아의 보헤미안으로부터』는 1885년 출판과 동시에 몰수되었고 예게르는 도발적인 표현 때문에 연거푸 투옥되어야 했다. 뭉크는 1889년 예게르의 초상화(오슬로, 국립미술관)를 그린 뒤에, 이 보헤미안의 생애를 그리겠다는 계획을 세웠다. 화가이자 작가였던 크리스티안 크로그의 대작 〈알베르티네〉는 예게르의 『크리스티아니아의 보헤미안으로부터』와 비슷한 위상을 차지한다. 이 그림은 자신의 1885년 작 동명 단편소설의 한 장면을 묘사한 작품으로, 매춘과 중산층 계급의 세계를 주제로 삼았다. 크로그의 책도 발

"나는 〈병든 아이〉를 그릴 때 그림의 주제에 몰입하기 위해 혼신의 힘을 다 바쳤다. 하지만 보통의 화가들은 그렇게 하지 않는 것 같다. 〈병든 아이〉에서 앉아 있는 인물은 나 자신은 물론 내가 사랑했던 모든 이들을 대변한다…"
— 에드바르 뭉크

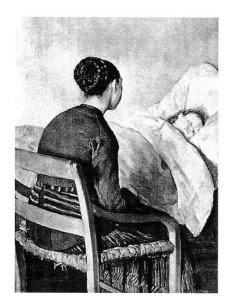

크리스티안 크로그
병든 아이 곁을 지키는 어머니
The Mother at the Sick Child's Bedside
1884년, 캔버스에 유채, 131×95cm
오슬로, 국립미술관

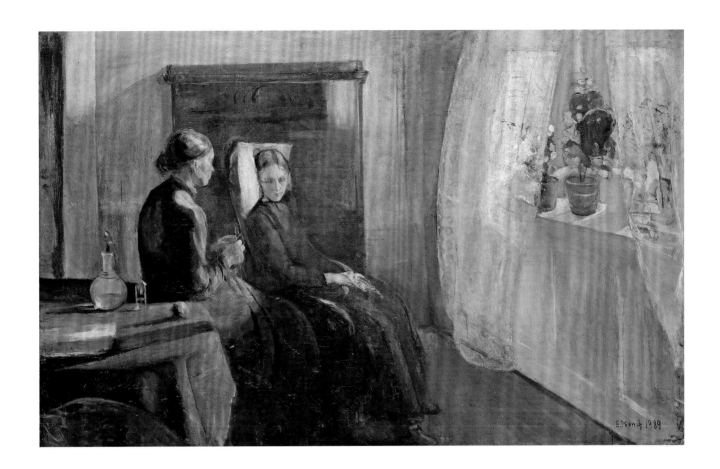

봄
Spring
1889년, 캔버스에 유채, 169.5×263.5cm
오슬로, 국립미술관

표되자마자 모두 판매 금지되었다. 파리나 베를린의 사정에 밝은 스칸디나비아의 문인들(그중에는 사회혁명과 진보를 주창한 게오르 브란데스 등도 있었다)은 크리스티아니아의 보헤미안들에게 점차 영향력을 행사했다.

『북유럽의 천재, 에드바르 뭉크』를 쓴 스웨덴의 미술사가 호딘은 예게르와 그의 측근들을 다음과 같이 묘사한 바 있다. "크리스티아니아의 보헤미안들은 모두 개인주의를 신봉하고, 사회의 도덕적 위선에 저항했다. 그들은 사회적·정신적 해방을 표방하며 인습에 얽매인 가치관을 철저히 비판하고 검증하여 더 나은 사회 즉, 생명력과 정의가 넘치는 이상사회를 실천하기 위해 노력했다. 완고한 관습에 갇힌 1880년대의 크리스티아니아만큼 새로운 이념을 위해 치열한 투쟁을 전개한 곳은 없다고 해도 좋을 것이다."

그 무렵 프리츠 토일로브는 파리에서 배운 외광파(外光派)의 기법을 젊은 화가 집단에 전수했다. 외광파는 초상화를 그릴 때 전통적인 모델 작업이나 세심한 밑그림 작업을 거부했는데 뭉크 역시 그들의 방식을 수용했다. 화가 칼 옌센엘(1862-1888)을 실물 크기로 그린 1885년의 작품(15쪽)은 그런 기법을 그대로 보여준다.

1887년 뭉크는 〈법률학〉(14쪽)을 완성했다. 책상에 둥그렇게 모여앉아 독서와 토론에 빠져 있는 세 명의 젊은 법대생을 그린 것이다. 가운데의 베른트 앙

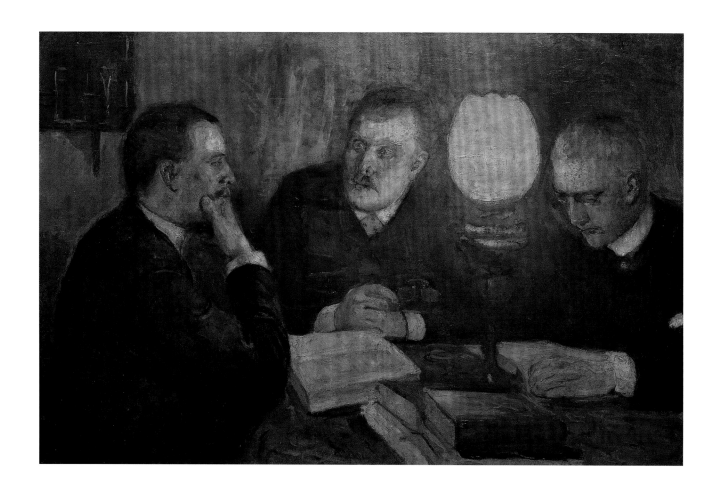

법률학
Jurisprudence
1887년, 캔버스에 유채, 81.5×125.5cm
개인 소장

15쪽
화가 옌센 엘의 초상
Portrait of the Painter Jensen-Hjell
1885년, 캔버스에 유채, 190×100cm
오슬로, 뭉크 미술관

케르 함브로(1862-1889)와 요한 미켈센(연대 미상)은 열성적인 사회주의자였고, 노르웨이 국경일에 사회주의 시위에 참여했다고 알려져 있다. 크누드손이라는 세 번째 인물 역시 크리스티아니아의 보헤미안 지식인 그룹의 일원임에 틀림없다. 이 그림은 1887년 크리스티아니아의 가을 전시회에 뭉크의 다른 다섯 점의 작품과 함께 출품됐지만 이전과 마찬가지로 비평가들에게 경멸에 가까운 비판을 받았다. '모닝 포스트'는 다음과 같은 기사를 내보냈다. "〈법률학〉에서 화가는 희비극적 상황에 우리를 내던진다. 책상에 둘러앉은 세 명의 청년은 난해한 법률적 논의에 몰두해 있다. 가운데 인물은 자신에게 부여된 정신적 요구를 감당하기 힘들어 보인다. 공허하게 고정된 그의 시선부터가 매우 위태로워 보인다. 이 그림은 이미 수많은 변호사가 존재하고 있으니 법률 공부를 멀리하라고 경고하려는 듯하다."

1889년은 뭉크의 경력에 전환점이 된 해이다. 심각한 병에 걸렸다가 서서히 회복된 그는 〈봄〉(13쪽)을 그렸다. 이 그림은 누이의 질병에 대한 기억과 자신의 병세가 호전되는 과정을 연관지어 표현한 자전적인 분위기가 강한 작품이다. 또한 예술적인 기량을 인정받아 파리에서 오랫동안 머무를 수 있을 정도의 국비장학금을 받을 수 있게 되었다. 이 시기에 뭉크는 다른 때와 달리 큰 캔버스

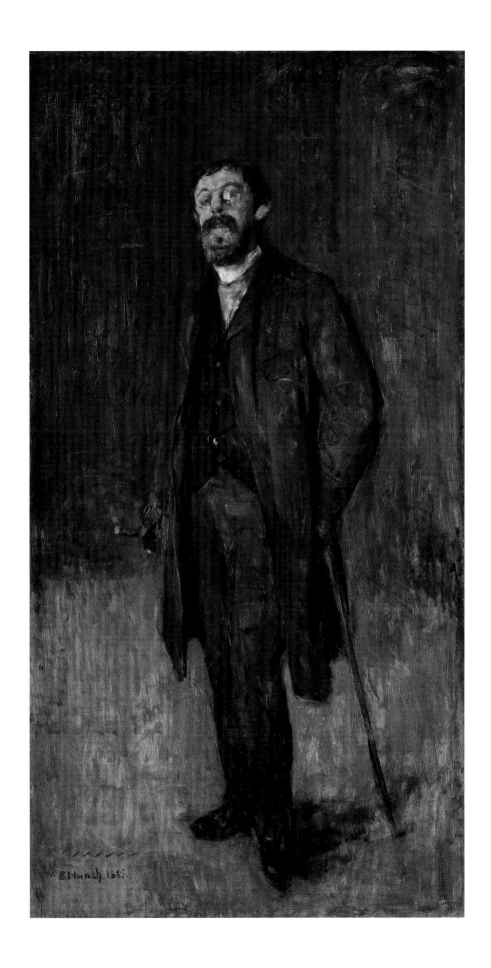

여름밤. 해변의 잉게르
Summer Night. Inger on the Beach
1889년, 캔버스에 유채, 126.5×162cm
베르겐, KODE 미술관,
라스무스 마이어 컬렉션

를 사용해서, 화면 가득 실내의 사물을 있는 그대로 채워 넣었다. 여기서도 역시 흰 베개로 둘러싸인 병세 짙은 소녀가 중앙에 배치되고 커다란 갈색의 찬장이 그 뒤에 놓여 있다. 파리한 소녀의 얼굴은 곁에 있는 어머니처럼 보이는 여인의 건강해 보이는 혈색과 큰 대조를 이룬다. 어두운 탁자 위에 놓인 유리 물병과 약병은 마치 병세의 진행을 묵묵히 증언하는 듯하며, 아울러 그것은 화분이 놓인 창가로 흘러드는 햇빛이 암시하는 생명력 그리고 밝음과 상징적 대조를 이룬다. 커튼은 창문을 통해 들어온 산들바람에 흔들리고, 산뜻한 바람이 전하는 생명의 숨결이 병자가 누워 있는 음습하고 어두운 방에 흘러든다. 이 작품은 당시 뭉크의 작품 중 가장 훌륭하다고 할 수 있다. 병든 아이의 이미지가 중요한 역할을 하는 뭉크 특유의 도상학이 없었다면 우리는 이 작품을 그저 일반적인 관점에서 바라보고 지나쳤을지도 모른다. 세부를 집요하고 정확하게 묘사하며 일상의 질감을 사진처럼 재현하려는 자연주의적 경향이 인상파의 선명함, 생명력과 결합하고 있기 때문이다. 그림 원편의 회색과 갈색이, 오른편의 밝고 바람이 느껴지는 외광파적인 기법(인상파의 전형적인 기법)과 교차한다. 비평가의 공격은 자주 있었던 일이지만, 파리에 갈 장학금이 간절했던 젊은 화가를 염두에 둔다면, 그림을 이와 같이 해석하는 것은 대단히 매력적이다.

기본적으로 〈봄〉은 전통적인 기법으로 그린 그림이다. 하지만 오스고르스트란의 여름을 묘사한 〈여름밤. 해변의 잉게르〉(16–17쪽)는 성급한 결론을 거두게 한다. 5년 전 뭉크는 검정 예복을 입은 여동생 잉게르를 19세기의 전통에 따른 양식으로 그린 바 있다. 이제 뭉크는 〈해변의 잉게르〉란 작품으로 19세기 말의 새로운 유럽 미술계에서 확실한 위치를 차지하고, 다음 세기를 향해 한 발짝 전진하고 있다. 흰 옷을 입은 젊은 여성(잉게르)이 화강암 바위에 옆모습을 보이고 앉아 있다. 여자의 뒤편, 그림의 우측 상단으로 사람의 움직임이 보이고 고깃배와 어망의 위치를 표시하는 장대도 보인다. 한마디로 인적이 뜸한 단순한 자연 풍경이다. 이 그림의 구성 요소는 이끼가 낀 축축한 바위, 밝은 의상, 붉은빛을 띠고 어른거리는 파란 수면이다. 북유럽 여름의 격렬하지만 간접적인 빛과 젊은 여인의 평온한 모습이 이상적으로 조화를 이룬다. 붉고 푸른 그림자를 병치한 효과로 나타난 섬세한 색조는 매우 감동적이다. 빛과 색, 그리고 인물과 배경이 하나로 융합되어 전체적으로 새로운 인상을 만들어낸다. 뭉크도 이렇게 말한 바 있다. "나는 보이는 것을 그리는 것이 아니라, 이전에 보았던 것을 그린다." 〈해변의 잉게르〉의 장면은 그의 기억에서 온 것이고, 회화라는 수단을 통해 모습을 드러내었으며, 창의적인 작업을 거쳐 인간 존재의 이미지로 나타난 것이다. 이 초기 작품에 주의를 기울이면, 뭉크 예술의 정수를 읽어낼 수 있다. 구도 면에서 수평축과 수직축이 사용되었으며, 주제 면에서는 '생의 프리즈'의 중심 주제가 된 외로움과 슬픔, 존재론적 불안에 대한 깊은 천착이 드러난다.

평론가들은 이 그림을 당연히 좋아하지 않았다. 1889년 10월에 처음 전시되었을 때 "물렁하고 형태도 안 갖춘 덩어리로 적당히 던져놓은 바위들"이라 비

"현대미술을 망치는 주범은 바로 거대한 미술 시장이다. 그리고 벽에 걸기에 안성맞춤인 그림을 요구하는 것도 문제이다… 그런 그림은 그저 장식적일 뿐 어떤 이야기도 담지 못한다. 7년 전 파리를 여행할 때 구경하러 모여든 인파로 대단했던 살롱에 간 적이 있었는데, 그곳에 가니 일곱 번째 천국이 따로 없었다. 내가 거기서 느낀 것은 일종의 부조리였다…"
— 에드바르 뭉크

19쪽
생 클루의 밤
Night in St. Cloud
1890년, 캔버스에 유채, 64.5×54cm
오슬로, 국립미술관

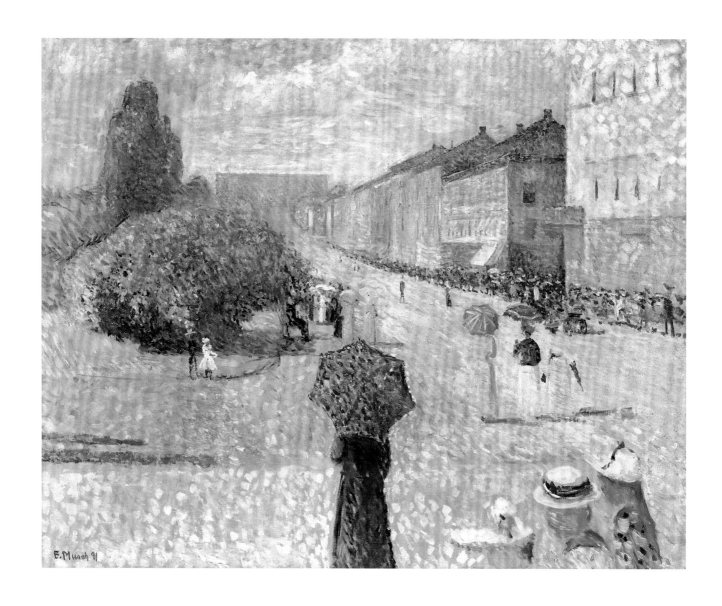

카를 요한의 봄날
Spring Day on Karl Johan
1890년, 캔버스에 유채, 80×100cm
베르겐, KODE 미술관,
라스무스 마이어 컬렉션

21쪽
라파예트 거리
Rue Lafayette
1891년, 캔버스에 유채, 92×73cm
오슬로, 국립미술관

꼬았으며 "대중적인 조롱거리"라며 깎아내렸다. 적대적인 비난과 더불어 다소 호의적인 평가도 있었다. 예술계에서는 자주 있는 일이지만 그것은 동료 화가들한테서 나온 것이다. 한 사람은 노르웨이 화가 단체 플레스쿰의 일원인 에리크 베렌시올(1855-1939)이었다. 플레스쿰은 노르웨이에 외광파 회화를 확립하여 노르웨이의 풍경을 민족 정체성과 연관시키는 새로운 민족예술의 형성을 목표로 하고 있었다. 베렌시올은 크리스티아니아의 가을 전시회에서 이 그림을 보고는 즉시 구입했다.

　매스컴과 대중들이 단호하게 부정한 그림을 화가 베렌시올이 구입할 무렵, 뭉크는 파리에 도착하여 당대의 중심인 프랑스 미술을 체계적으로 배우기 시작했다. 레옹 보나의 아틀리에에 다니면서, 가장 중요한 수업으로 파리의 주요 전시회를 통해 고흐, 툴루즈 로트레크, 모네, 피사로, 마네, 휘슬러 등의 그림과 첫 대면을 한다. 〈생 클루의 밤〉(19쪽)은 제임스 휘슬러의 〈녹턴〉에서 영향을 받

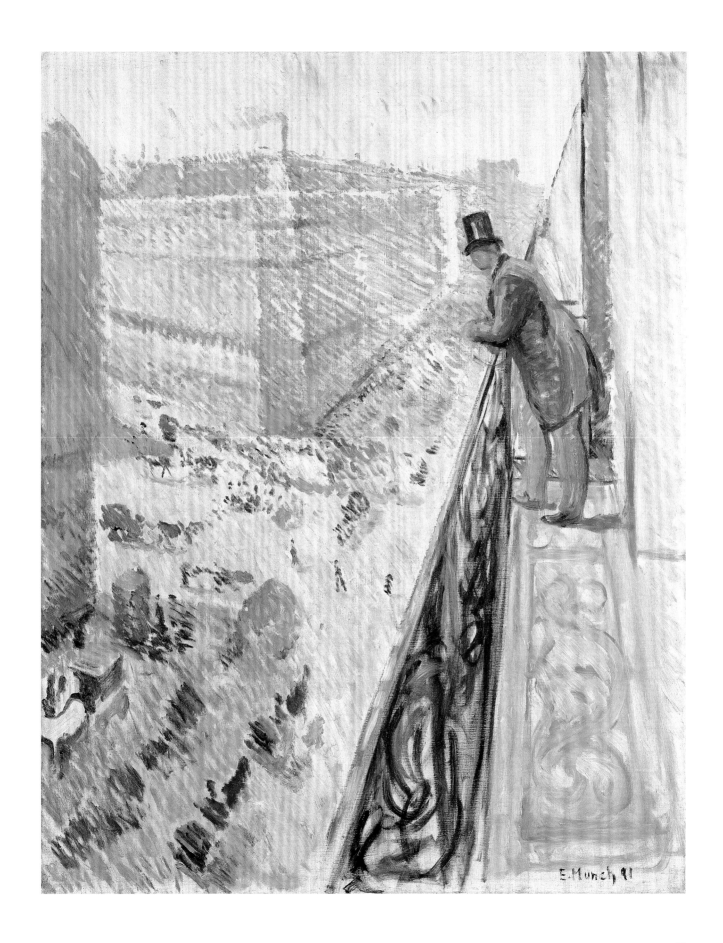

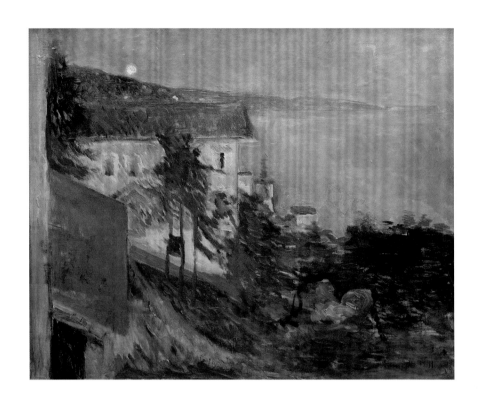

오슬로 협만의 달빛
Moonlight over Oslo Fjord
1891년, 캔버스에 유채, 59.4×73.3cm
베르겐, KODE 미술관,
라스무스 마이어 컬렉션

23쪽
빗질하는 소녀
Girl Combing Her Hair
1892년, 캔버스에 유채, 91.4×72.3cm
베르겐, KODE 미술관,
라스무스 마이어 컬렉션

앉을지도 모른다. 휘슬러의 경우는 런던의 안개, 베네치아의 석호(潟湖)에서 피어오르는 아지랑이에서 착안했지만, 뭉크는 회화 공간을 안개 속에 흐릿하게 풀어놓지 않고 오히려 확실한 선으로 그림의 기본 구성을 세웠다. 작은 방을 수직과 대각선 축으로 분할하여 공간이 실제보다 더 크고 넓어 보인다.

후미진 구석에 있는 모자를 눌러쓴 신사는 뭉크의 덴마크 친구인 시인 에마누엘 골스타인이라고 알려져 있다. 뭉크는 그와 함께 콜레라를 피해 파리 외곽의 아름다운 마을 생 클루로 이사했다. 하지만 만일 그림 속 남자가 실제로 골스타인이라고 하더라도, 어떤 의미에서는 뭉크 자신이라고 할 수 있다. 죽음이 항상 자기 곁을 떠돈다고 믿는 우울한 뭉크. 창문틀의 이중 십자가가 죽음을 상징하고 있다. 〈병든 아이〉(11쪽)와 〈담배를 쥔 자화상〉(6쪽)에서 뭉크의 공간 감각은 실내를 마치 감옥처럼 그렸다. 두 그림에서 인물은 줄무늬(〈병든 아이〉에는 할퀸 것처럼 긁힌 자국이 있다)가 덕지덕지 칠해진 유리 감옥에 들어서 있었다. 이제 이 작품에서 카페 위층에 자리한 뭉크의 작은 방은 감금당한 인간 존재를 보여주는 장식장으로 변형되었다.

〈생 클루의 밤〉 직후에 제작한 두 개의 그림은 뭉크의 색다른 면모를 보여준다. 노르웨이에 일시 귀국했던 1890년 작품인 〈카를 요한의 봄날〉(20쪽)에서는 인상주의의 영향이 느껴진다. 〈라파예트 거리〉(21쪽) 역시 마찬가지인데 이 그림은 1891년 파리로 돌아가서 그린 작품이다. 둘 다 빛으로 가득하다. 물감을 점묘 혹은 거친 평행의 줄무늬로 비가 쏟아지는 것처럼 표현해서 만들어낸 효과이다. 양식적으로 이 두 그림은 철저히 인상주의적이다. 그러나 구도 면에서

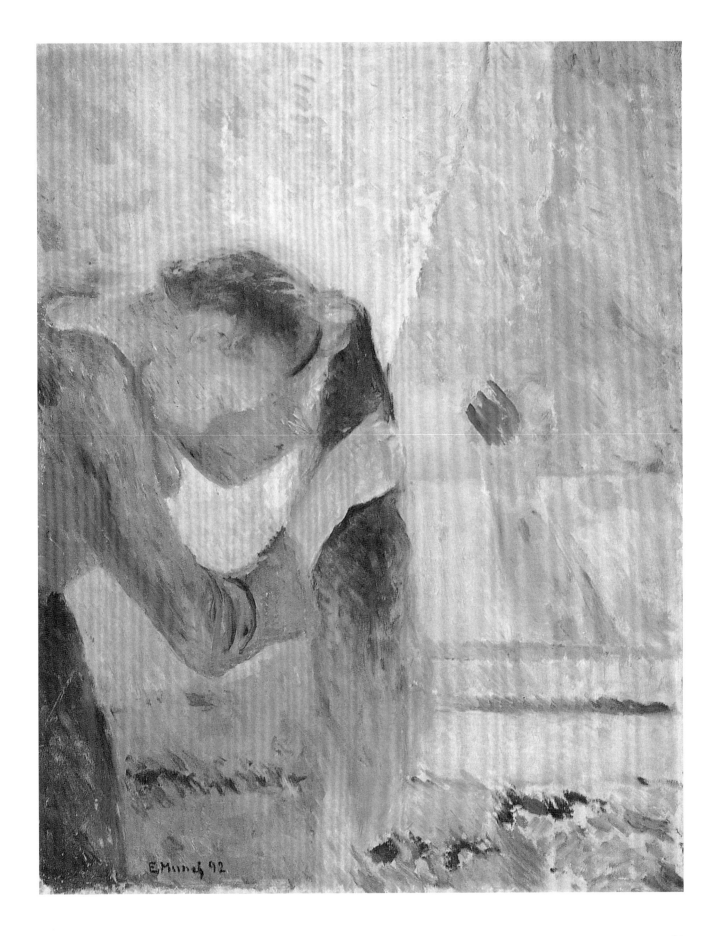

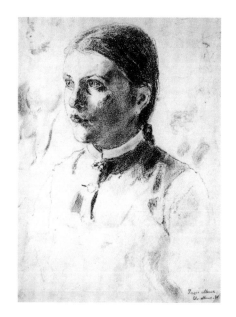

잉게르 뭉크
Inger Munch
1882년, 종이에 목탄, 34.3×26cm
오슬로, 뭉크 미술관

빛이 비쳐 보이는 화면의 기초구성은 결코 인상주의의 것이 아니다. 먼저 그린 작품은, 오른쪽의 그랜드 호텔에서부터 배경에서 길을 막고 서 있는 성에 이르는, 크리스티아니아 중심가이자 중산층 계급의 산책로인 카를 요한 거리를 묘사한 것이다. 주조를 이룬 파란색에 우선 눈길이 간다. 그 파란색이 지붕의 윤곽을 만들고, 길을 걷는 사람들이 그 선과 평행을 이루며 그림의 안쪽 깊은 곳으로 빨려 들어간다. 한가운데에 등을 보이고 선 여자가 화면을 양분하며 대위법(對位法)적인 역할을 하고 있다. 여자는 붉은색과 파란색의 대조를 통해 전체 화면과 동떨어져 보인다. 뭉크는 (뒷모습을 보인 인물과 안쪽으로 깊게 물러나는 선 등으로) 상징성을 띤 탄탄한 구조와, (밝은 광장으로 뛰어 들어오는 노란 밀짚모자를 쓴 세 어린이를 묘사한 것 등으로) 경쾌한 풍속화 사이에 균형을 이루었다. 니스에 한동안 머문 후 류머티즘열에서 회복한 뭉크는 파리로 돌아와 라파예트 거리 49번지에 작은 방을 얻는다. 그곳에서 1891년 5월, 〈라파예트 거리〉(21쪽)를 완성한다. 이 그림은 뭉크가 "나의 인상주의 시절이 잠시 부활한 것"이라고 언급한 작품 중 하나이다. 아마 뭉크의 방에서 바라본 전망일 것이다. 시선은 발코니의 대각선을 따라 저 아래 거리로 이끌린다. 거리는 매우 분주해 보인다. 하지만 자세히 들여다보면 그런 일상의 부산함은 거친 붓질로 칠한 것일 뿐이다. 발코니에 기댄 남자는 산책자의 시각으로 관찰하듯 거리를 내려다보고 있다. 이 남자는 그림을 바라보는 관람자일 수도 있다. 이것은 뭉크의 그림에서 흔히 발견되는 전형적인 구도인데, '생의 프리즈'에도 사용되고 있다. 1976년 뉴욕 현대미술관의 관장 커크 바네도는 뭉크가 프랑스 화가 귀스타브 카유보트(1848–1894)의 영향을 받았다고 예리하게 지적했다. 발코니에서 오스만 대로를 내려다보는 모티프는 뭉크가 1891년에 그린 〈리볼리 거리〉(매사추세츠주 캠브리지의 하버드 미술관)에도 나타난다. 이 그림의 대각선 구도는 현기증이 날 정도로 역동적으로 시선을 끌어당긴다. 〈리볼리 거리〉는 오슬로에서 그린 그림들보다 밝은 편인데, 같은 시기에 파리에서 제작한 작품들도 비슷한 밝기를 유지하고 있다. 그 대표적인 예가 1892년에 그린 〈빗질하는 소녀〉(23쪽, 베르겐의 라스무스 마이어 컬렉션)이다. 이 그림들을 함께 놓고 보면, 뭉크의 이 시기 작품에서 일반적으로 관찰되는 거친 기류 가운데 조용히 서 있는 작은 섬이라고 할 수 있다.

1892년 10월 말, 뭉크는 그림 몇 점을 들고 베를린을 찾는다. 지금 그곳엔 꽤 많은 작품이 남아 있는데, 거기에는 〈병든 아이〉, 〈봄〉, 〈라파예트 거리〉를 비롯해 앞서 언급한 작품들과 다음 장에서 언급할 '생의 프리즈'에서도 중요한 몇 점이 포함되어 있다. 하지만 뭉크와 독일의 만남은 시작부터 혹평이 난무하고 편견으로 가득 차 있었다. 베를린의 보수적인 미술가협회의 회장을 맡고 있던 노르웨이 사람 아델스텐 노르만이 우연히 뭉크를 추천한 일이 발단이 되었다. 노르만의 추천에 따라 협회는 당시 독일에는 전혀 알려져 있지 않던 젊은 노르웨이 화가를 초대하여 전시 기회를 주었다. 협회는 빌헬름가 92번지에 새 전시장을 개관한 시점이었으므로 뭉크전은 그 장소에서 열리는 최초의 개인전이 되었다. 뭉크는 세심하게 주의를 기울여 55점의 유화를 전시장에 걸었다.

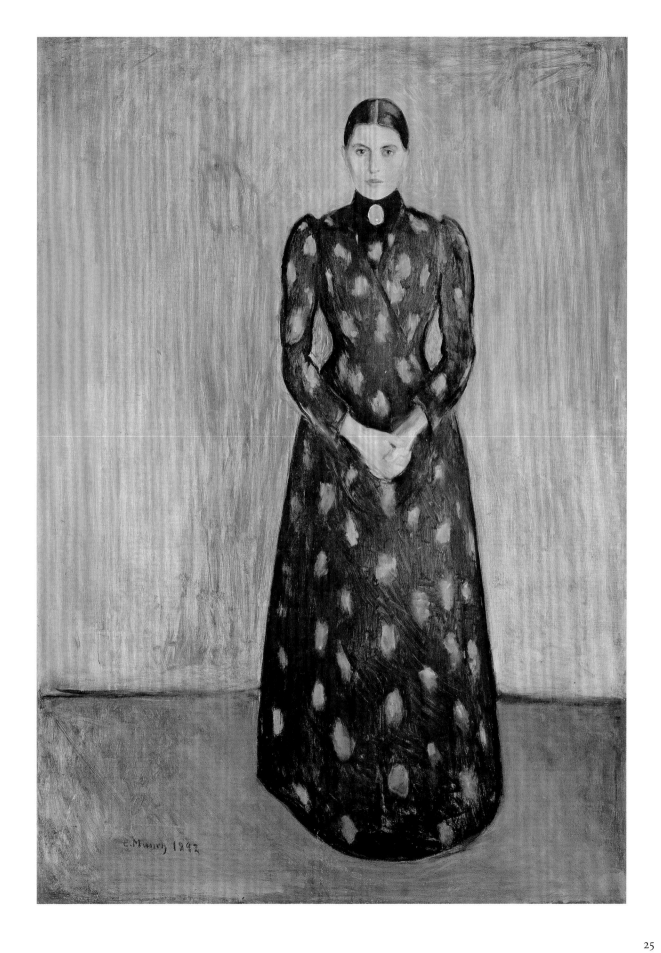

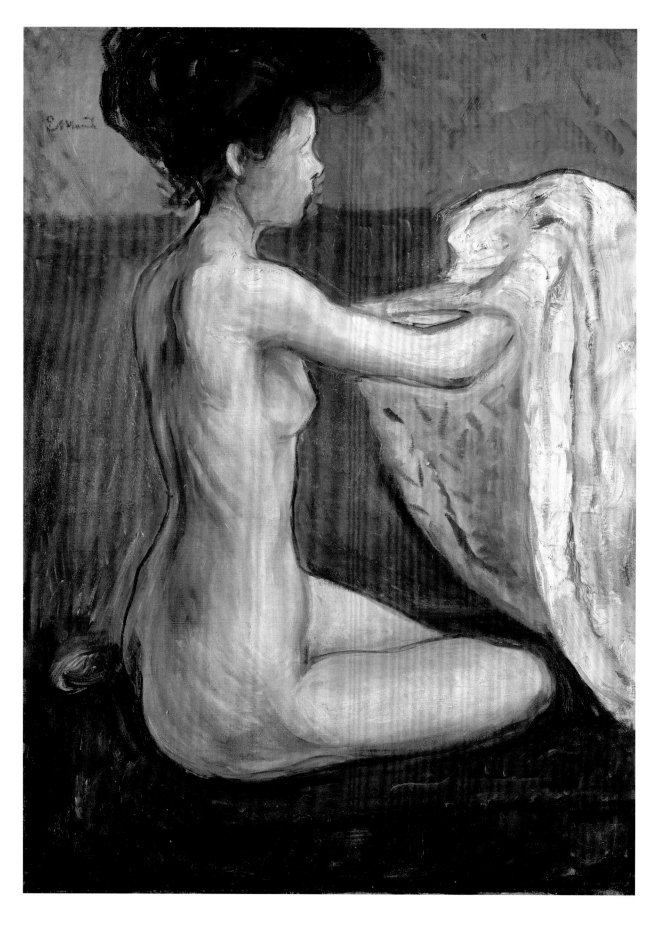

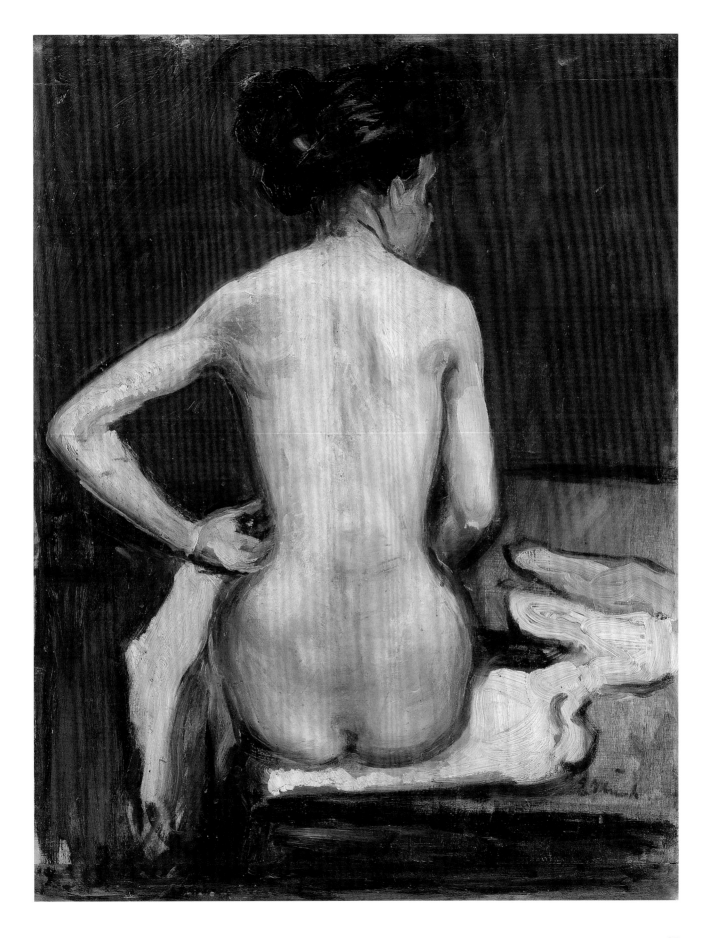

1892년 11월 5일 전시가 열리자 독일의 언론은 일제히 비난을 쏟아부었고, 결국 일주일 만에 전시는 문을 닫았다. 자신들이 초대한 외국 화가를 내쫓는 문제를 두고 미술가협회에서 열띤 토론이 벌어졌지만, 결정에 이의를 제기한 사람은 없었다. 화가의 이름조차 언론에 정확하게 소개되지 않았을 정도였으니, 뭉크의 작품이 당시 얼마나 모욕적인 대접을 받았는지는 미루어 짐작할 수 있다. 한 신문은 다음과 같이 표기했다. "크리스티아니아 출신 화가 E. 블룬크." 독일의 저명한 평론가 아돌프 로젠베르크가 뭉크에게 가한 비판은 오늘날까지도 생생하게 전해진다. "초상화는 얼버무리듯 대충 그려서 더러는 이게 대체 사람을 그린 건지 분간이 안 될 정도이다… 예술과는 하등의 관계가 없으니 더 이상 무슨 논평이 필요하겠는가?" 그런 소란 덕택에 젊은 예술가들이 오히려 뭉크의 편을 들었다는 말도 있지만, 실제로는 베를린의 어느 예술가도 뭉크를 위해 한마디라도 거든 적이 없었다. 베를린 분리파 결성에 관계한 사람들이 뭉크에 대한 처우에 항의하기는 했지만 뭉크의 작품에 관한 논평은 삼갔다.

예외가 있었다면 '검은 새끼돼지'라는 와인 바에서 만난 화가 발터 라이스티코브와 문인들 정도였다. 이 모임의 구성원은 주로 독일과 스칸디나비아계의 작가인데, 폴란드 사람 스타니슬라브 프지비셰프스키도 있었다. 그는 독일어로 집필활동을 했는데, 나중에 『문학적인 베를린의 회상』에서 그 술집과 그곳을 드나들던 사람들을 묘사했다. 와인 바의 이름은 원래 '튀르케 와인 바'였으나, 포도주를 담는 가죽 포대가 돼지를 연상시킨다는 이유로 아우구스트 스트린드베리가 '검은 새끼돼지'라 부르기 시작한 것이다. 뭉크도 베를린에 살 때 이곳의 단골이었다. 예술계가 늘 그렇듯 뭉크에게 쏟아진 첫 번째 요란스러운 비난은 오히려 그에게 관심을 집중시켰다. 안톤 폰 베르너와 그의 일파들이 중단시킨 뭉크의 전시는 화상 슐테의 노력으로 쾰른과 뒤셀도르프를 순회하고 1892년 12월에는 다시 베를린에 입성해 관객과 만나게 됐다. 전시는 뭉크가 자비로 얻은 장소에서 열렸다. 그리고 다음해부터 베를린은 뭉크에게 마치 고향 같은 곳이 되었고 거기서 처음으로 그림을 판 돈으로 생계를 꾸릴 수 있었다.

1895년 6월과 9월, 그리고 1896년 봄에 뭉크는 다시 파리로 건너가 유화 스케치를 여러 점 완성한다. 뭉크는 툴루즈 로트레크와 더불어, 유화 스케치를 하나의 완성된 작품으로 확립한 화가였다. 이 시기의 작품은 그런 점에서도 중요하다. 종이에 그린 것도 있지만 판자를 이어 붙여 그 위에 그린 것도 있다. 판자의 이음매나 갈라진 틈을 메우지 않고 표면에 바탕칠도 하지 않았지만, 뭉크는 이 작품들을 다른 유화 작품과 마찬가지로 완성작으로 간주했다. 나중에는 미술계에서도 그렇게 인정한다. 파리의 모델을 그린 세 점의 작품(26, 27, 29쪽)은 뭉크가 피에르 보나르, 툴루즈 로트레크, 에두아르 뷔야르 등 파리 미술계의 동향을 주의 깊게 좇고 있음을 말해준다. 그의 작품의 핵심이며 예술가로서의 진면모를 드러낸 '생의 프리즈'에 도달하려면 이제 한 발짝만 내디디면 된다.

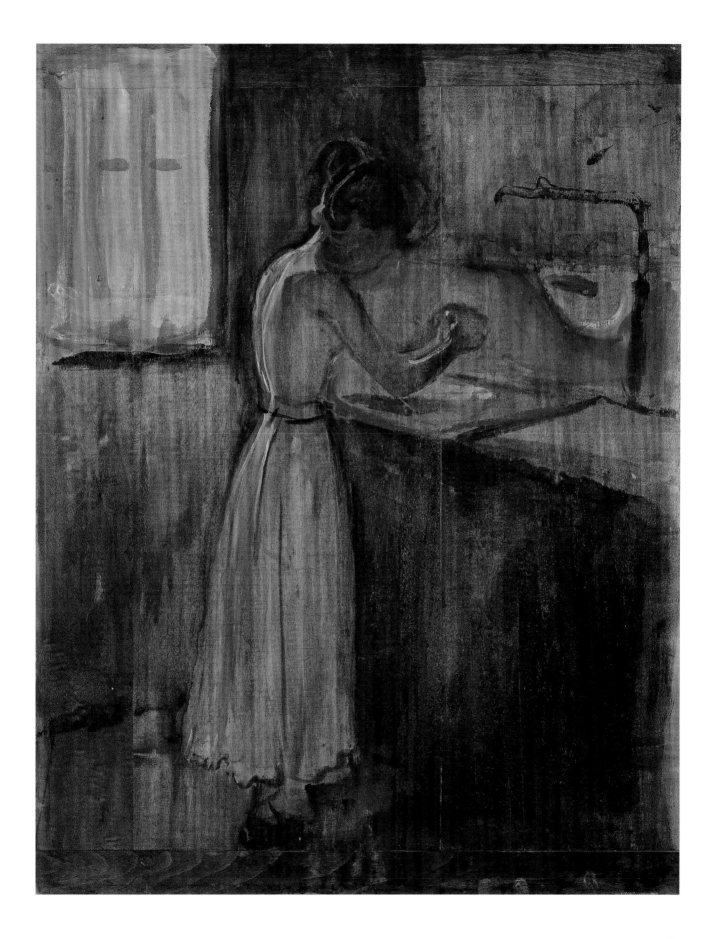

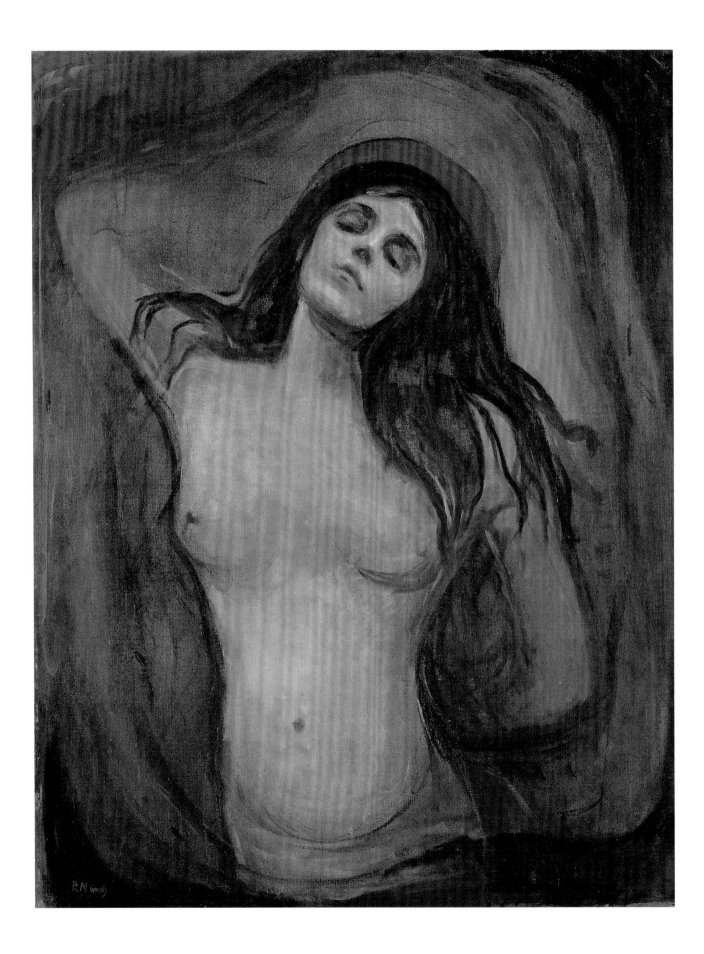

생의 프리즈
삶, 사랑, 죽음에 관한 시(詩)

뭉크 생애의 작품은 너무 광범위하기 때문에 이를 온전히 파악하려면 문학적 관점에서 이해하는 것이 좋을지도 모른다. 뭉크는 인간 존재의 갖가지 면모를 담은 하나의 작품을 제작하려고 했다. 그 결과가 바로 '생의 프리즈'이다. 이는 중세의 백과사전식 저술이나 셰익스피어, 허먼 멜빌, 귀스타브 플로베르, 제임스 조이스의 작품을 방불케 하는 원대한 구상이다.

첫 시도는 1886년에 이루어졌다. 〈병든 아이〉(11쪽)와, 분실되어 버린 〈사춘기〉, 〈그날 이후〉의 초기 버전을 제작했던 해이다. 뭉크는 크리스티아니아에는 자연주의를, 파리에는 인상주의를, 베를린에는 상징주의를 남겨두고 여행길에 나섰다. 그래서 새로운 양식표현의 길이 열린 것이다. 표현기법을 찾아 다양한 양식을 탐색해온 뭉크에게 있어서, 그것은 이전의 어떤 접근법보다 우수한 이미지화의 방법이었다. 뭉크가 배경으로 선택한 크리스티아니아의 카를 요한 거리, 오슬로 협만의 오스고르스트란, 스쾨엔, 비스텐, 노르드스트란 등의 풍경이 작품 속에 어떻게 재현되었는지를 살펴보면, 이 새로운 양식의 성격을 알 수 있다.

오스고르스트란은 뭉크 인생의 중심 무대였다. 오슬로에서 남서쪽으로 80킬로미터 정도 떨어진 해변의 휴양지이자 어항(漁港)이다. 이곳에 사람이 정착한 지는 꽤 오래되었다. 협만이 보이는 넓은 해안에는 소나무 숲이 펼쳐져 있다. 탄탄하게 지어진 방파제가 있어서 전에는 크리스티아니아에서 온 기선들이 정박하는 곳이었다. 바닷가이지만 협만의 안쪽에 있기 때문에 폭풍에도 안전하고, 밝은 북유럽의 햇볕으로 충만해서 해수욕을 하기에 좋은 장소이다. 뭉크 이전부터 이곳은 화가들 사이에서 유명했다. 해안선을 따라 부드럽게 솟구친 언덕의 비탈과 소박한 어촌의 모습을 보여주는 거리, 녹음이 짙은 숲 등, 오스고르스트란의 모습은 오늘날에도 그다지 변하지 않았다. 1888년 가을에 처음 그곳을 방문한 뭉크는 크리스티안 크로그와 한스 헤이에르달을 만난다. 1889년 여름에, 비어 있던 어부의 작은 집을 빌려 사용하다가 1897년에 그 집을 샀다.

〈**마돈나**〉 습작
Study for **Madonna**
1893 – 94년, 종이에 목탄, 73.8×59.8cm
오슬로, 뭉크 미술관

30쪽
마돈나
Madonna
1894/95년, 캔버스에 유채, 90.5×70.5cm
오슬로, 국립미술관

바로 전해에 있었던 평단의 비난을 뒤로 하고, 뭉크는 1893년 12월 베를린에서 새로운 그림을 전시한다. 〈목소리〉(34쪽)는 오스고르스트란 시절의 작품으로, 여섯 점으로 이루어진 연작의 첫 작품이다. 이 연작은 나중에 '사랑'이라는 표제로 '생의 프리즈'의 핵심이 된다. 그러면 관련 주제를 다룬 다른 작품을 비교해 봄으로써, '생의 프리즈'에 관한 이야기를 시작하도록 하자. 〈달빛〉(35쪽)은 1895년 작이다. 과연 나중 작품인 〈달빛〉에는 왼쪽 전경에 전면을 보고 있는 젊은 여성이 없다. 대신 중앙에 있는 바닷물에 길게 걸린 달빛이 선명하게 자신의 존재를 주장하고 있다. 뭉크가 자주 사용하는 이미지, 가령 물과 달빛의 기다란 그림자, 캔버스를 수직으로 분할하는 나무, 평온한 수평의 해안선 등이 남성과 여성을 상징한다는 사실은 심리학적 안목이 없는 사람이라도 알아볼 수 있다. 뭉크의 풍경에는 긴장감이 있고, 각각의 형태에 독특한 성격이 부여되어 새로운 회화적 특징으로 발전한다. 오스고르스트란의 숲과 해변을 처리한 것을 보면 단순화한 기념비적인 구상, 구도 전체의 기하학적인 접근, 자연을 일정한 형태로 환원하는 묘사가 눈길을 끈다. 소나무 가지는 돛단배처럼 삼각형 모양을 이루고 있고, 수면에 반사된 달은 시험관처럼 보인다. 특히 바다와 육지가 만나는 지점에서 물감을 흘러내릴 듯 사용한 데 비해, 그림의 양끝과 평행을 이룬 나무줄기는 원근법적인 축적을 사용하지 않고 수직으로 솟아 있다. 달과 바닷물 등 암시적인 제재, 부드럽게 중복해서 칠한 물감, 밝은 빛과 어두운 그림자의 만남 등이 이 작품을 명쾌하게 강조한다. 비록 대형 작품은 아니지만 힘이 넘쳐난다. 뭉크가 20년 후에 오슬로 대학 강당에 제작한 벽화를 떠올리게 하는 기념비적인 균형감을 갖추고 있다.

대중들은 뭉크를 세련되지 않은 미장이 정도로 여겼다. 뭉크가 다루는 주제가 양식과 도덕이 정한 한계를 벗어나자, 그의 그림을 사회에 대한 일종의 도전으로 간주하기에 이른다. 뭉크가 자신의 작품이 개별적인 것이 아니라 연작으로 받아들여졌다면 나았을 것이라고 생각한 것도 무리는 아니다. "이 그림들은 이해하기 어려울 수 있으나, 전후의 문맥으로 바라본다면 이해하기가 좀 쉬워질 거라고 봅니다. 그림의 주제는 사랑과 죽음입니다." 1902년 베를린 분리파 전시에서 '생의 프리즈'의 모든 작품을 처음으로 체계적으로 연결하여 전시했고, 1903년 라이프치히 전시에서도 이 방식을 따랐다. 뭉크는 이를 계기로 작품을 '사랑의 깨달음,' '사랑의 개화와 죽음,' '삶의 불안,' '죽음'이라는 네 가지 주제로 나누었다.

1895년에 완성한 〈사춘기〉(33쪽)는 이때 전시되지 않았다. 하지만 이 그림은, 지금은 행방을 알 수 없는 1886년 작인 옛 버전을 포함해서, '사랑의 깨달음' 연작을 예고하고 있다. 사춘기의 소녀가 벌거벗은 채 앉아 있다. 이 그림의 구도는 좌우를 잘라낸 침대의 수평선과, 침대에 앉은 소녀의 수직선이 기본을 이룬다. 왼쪽에서 들어온 빛이 크고 어두운 그림자를 만들어, 벌거벗고 허약한 소녀의 불안을 극대화한다. 이 그림을 그릴 당시는 처음으로 모델을 서는 소녀를 제재로 그리는 것이 유행하고 있었고 그런 그림은 일반적으로 외설적인 분위기를

33쪽
사춘기
Puberty
1894/95년, 캔버스에 유채, 151.5×110cm
오슬로, 국립미술관

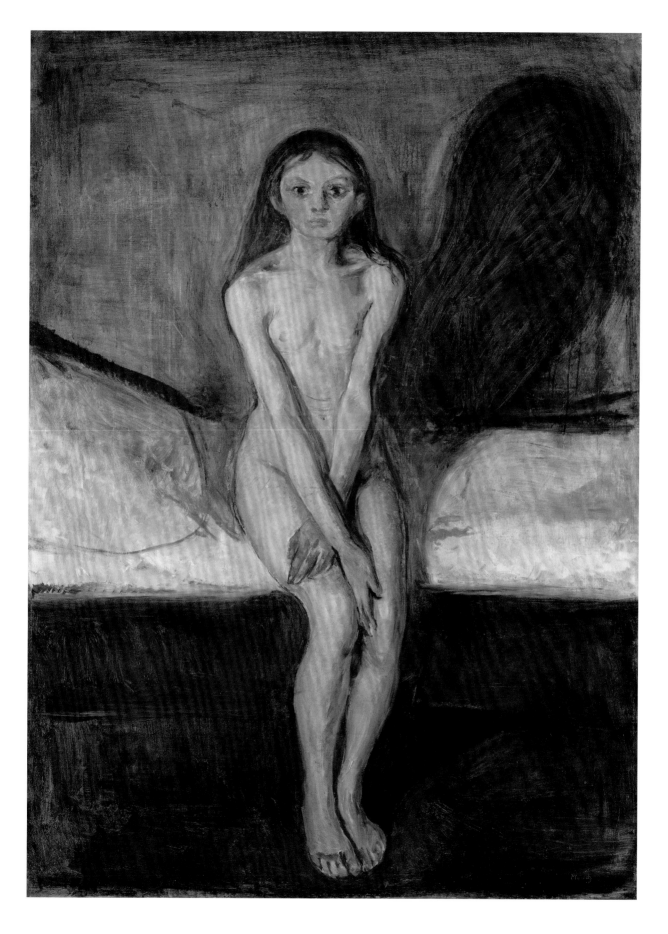

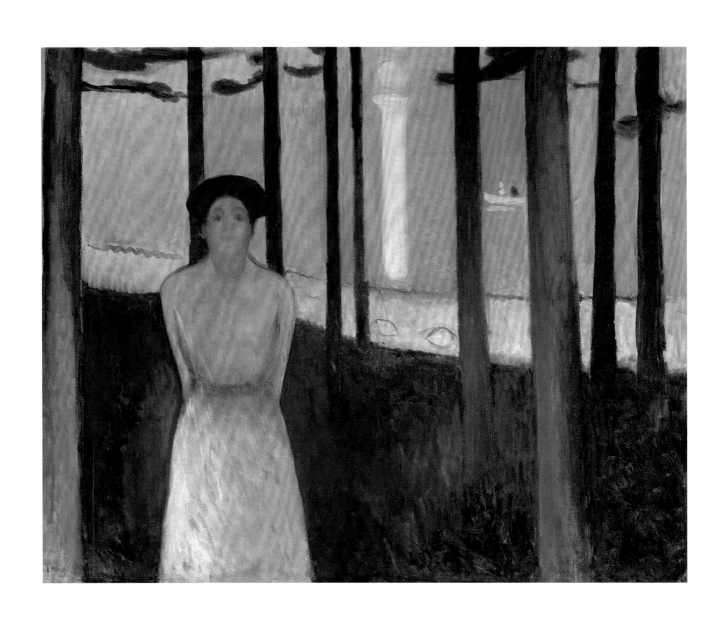

여름밤의 꿈(목소리)
Summer Night's Dream (The Voice)
1893년, 캔버스에 유채, 87.9×108cm
보스턴 미술관

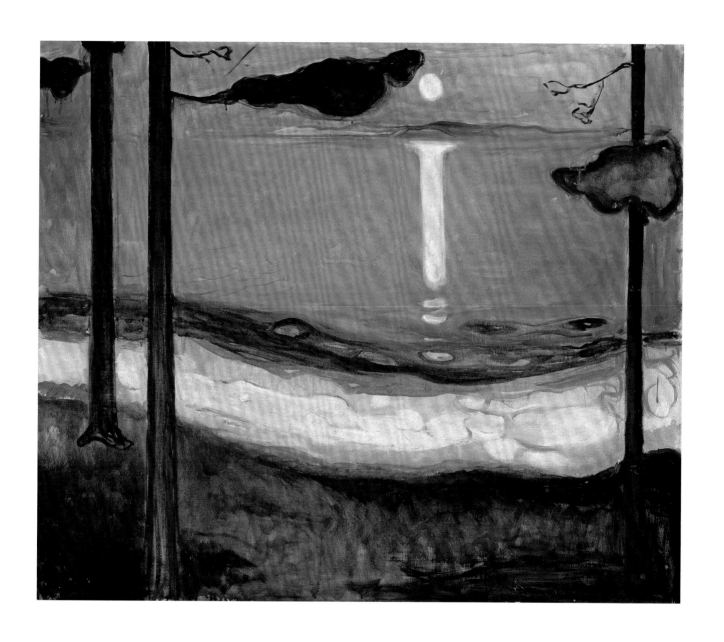

달빛
Moonlight
1895년, 캔버스에 유채, 93×110cm
오슬로, 국립미술관

동반했다. 하지만 불길한 그림자나 어리고 애처로운 모습은 그런 해석에 전혀 들어맞지 않는다.

그림자 현상에 대해, 뭉크는 1890년 봄에 기고한 생 클루 선언이라고 불리는 수기에서, 감동적인 말을 남겼다. "…달밤에 산책을 나선다. 이끼가 낀 오래된 석상들과 마주친다. 나는 그들 모두와 친숙해진다. 내 그림자가 두렵다… 불을 켜자 갑자기 내 그림자가 어마어마하게 커져서 벽의 절반을 덮고 결국 천장에 이른다. 스토브 위에 걸린 큰 거울 속에서 나를 발견한다. 유령 같은 내 얼굴을. 나는 죽은 자들을 데리고 살아간다. 어머니, 누나, 할아버지, 그리고 아버지. 특히 아버지는 언제나 함께한다. 모든 추억이 세세한 부분까지 되살아난다…"

이 문장에서 그림자는 과거의 추억이자 뭉크가 경험한 가족들의 죽음을 상징한다. 〈사춘기〉에서 소녀의 등 뒤에 드리운 어둡고 거대한 그림자는 소녀에게 다가올 불안한 미래를 암시한다. 사춘기는 아이에서 어른이 되는 어려운 시기이다. 커다랗게 뜬 소녀의 눈과 음부에 겹쳐놓은 두 팔은 신체 언어로 해석하더라도, 성의 깨달음과 모르는 사람에게 맡겨진 불안을 느끼게 한다. '생의 프리즈'의 중심 주제인 불안과 성(性)의 결합이 이 작품에 처음 등장한 것이다.

달빛 가득한 집
House in Moonlight
1895년, 캔버스에 유채, 70 × 95.8cm
베르겐, KODE 미술관,
라스무스 마이어 컬렉션

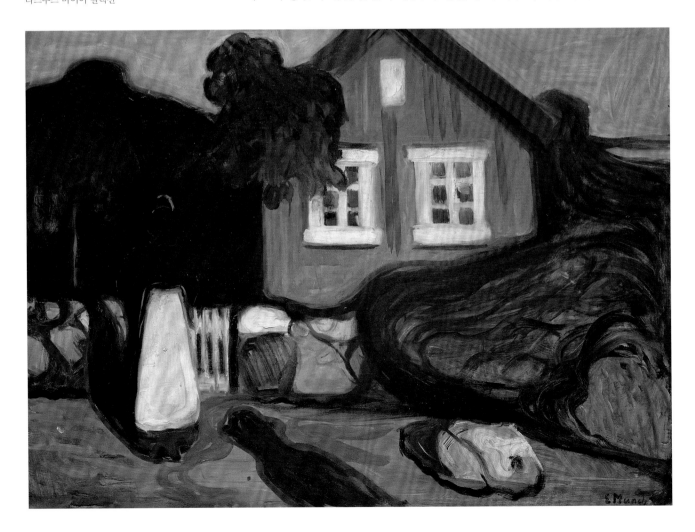

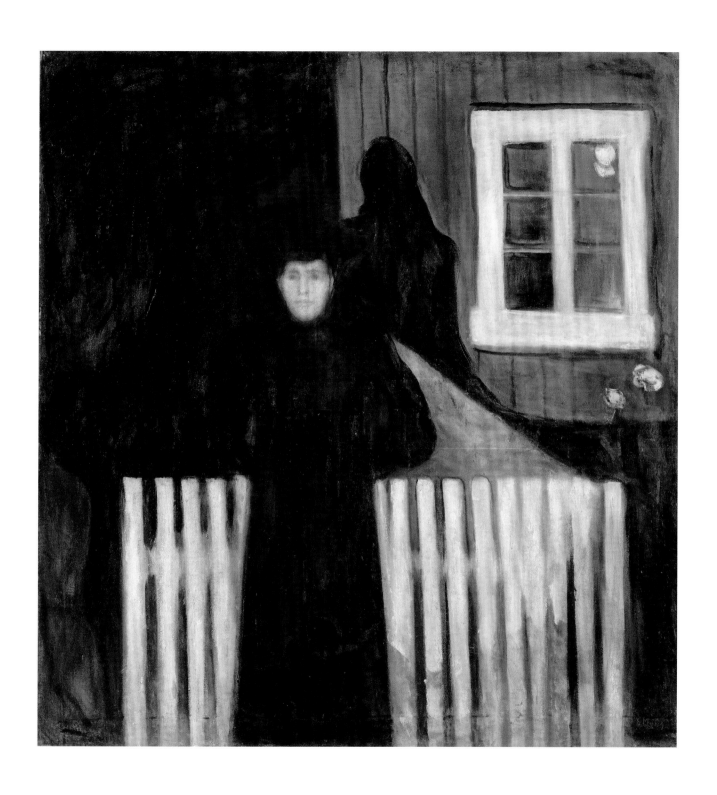

달빛
Moonlight
1893년, 캔버스에 유채, 140.5×135cm
오슬로, 국립미술관

〈병든 아이〉(11쪽)와 〈생 클루의 밤〉(19쪽)에서 사람들은 실내에 갇힌 죄수처럼 보인다. 1893년에 그린 정사각형의 그림 〈달빛〉(37쪽)에서도 젊은 여자는 담장과 목조 가옥에 갇혀 있는 것 같다. 거의 전신상으로 그려진 여자는 〈여름밤의 꿈〉(34쪽)의 여자처럼 뒷짐을 지고 정면을 응시하고 있다. 회화 공간은 엄밀한 기하학적 선을 따라 구획되어 있다. 달빛이 비친 흰 울타리는 그림의 아래쪽 가장자리와 평행을 이루면서 여성의 원추형 하반신을 상징적으로 에워싼다. 이 공간 구성은 나무로 된 갈색 벽과 흰 창틀로 더욱 강조되어, 그 강한 수평과 수직의 선은, 바닥 모를 깊은 밤을 묘사한 화면 왼쪽의 어두운 녹색과 대조를 이룬다. 오른쪽으로는 어둠 속에 꽃이 몇 송이 보이고, 왼쪽 구석에서는 붉은색을 띤 제2의 인물도 보인다. 〈달빛〉에서 클로즈업했던 장면이 1895년의 〈달빛 가득한 집〉(36쪽)에서는 롱샷으로 잡혀 있다. 가운데 있는 집은 뭉크가 살던 오스고르스트란의 작은 어부의 집이라는 걸 금방 알 수 있다. 여기서도 어두운 정원의 바깥에 한 여자가 서 있는데, 분간할 수 있는 것은 밝은 색을 띤 종 모양의 치마뿐이다. 어둠을 배경으로 한 이 밝은 치마는 흰 창틀이 있는 적갈색 집과 강렬하게 대비되고 있다. 전체 구도는 정적이라고 할 수 있으나 두 가지 역동적인 요소가 불안감을 불러일으킨다. 하나는 오른쪽에서 중앙으로 파도처럼 쏠린 관목과 수풀이고, 다른 하나는 여자를 향해 다가가는 전경의 그림자이다. 모자 모양으로 봐서 반쯤 보이는 이 사람은 남자이다. 하지만 달빛 속의 이 장면이 마중인지 이별인지 알 수 없다. 이러한 모호함이 이 그림에 기대와 불안감이 뒤섞인 독특한 분위기를 부여하고 있다.

1893년 작 〈폭풍우〉(39쪽. 1974년부터 뉴욕 현대미술관)는 유럽에는 그다지 알려져 있지 않다. 뭉크의 다른 작품들처럼 이 그림의 배경은 명확히 현실세계이고 실외의 한 장면이 작품의 실마리이다. 당시 오슬로 국립미술관의 관장이었던 옌스 티스는 오스고르스트란에 있었던 엄청난 폭풍에 관한 기록을 남겼다. 이미 살펴보았듯이 오스고르스트란은 수년 동안 뭉크가 사랑했고 가끔 방문하여 평안을 찾던 곳으로 다른 사람들도 많이 찾아왔다. 여름 휴가철에는 가족 단위로 휴가를 보내러 왔는데, 특히 일을 쉴 수 없는 남편이나 아버지를 오스고르스트란에 남겨둔 여자와 아이들이 많았다. 증기 선편이 잘 되어 있었다. 뭉크의 그림에서는 거친 날씨와, 몰려다니는 여자들 그리고 오스고르스트란이라는 지역 자체(뭉크는 쉽게 알아볼 수 있도록 가끔 쾨스테루 저택을 그려 넣었다) 모두 실재하는 대응물이 있다. 하지만 이는 단순한 자연주의가 아니다. 뭉크는 눈으로 본 세계를 영혼의 풍경으로 옮겨놓았다. 창문으로 환한 빛이 새어 나오는 큰 집은 여자들의 안전을 의미한다(뭉크는 노란색 물감을 문질러서 빛의 효과를 강조했다). 여자들은 선창을 향해 가는 길이다. 그림 왼편 중간에 각기 다른 색 옷을 입은 한 무리의 여자들이 모여 서 있다. 가볍게 붓질을 하여 스케치하듯 그린 여자들 가운데 흰 옷을 입은 여자만이 따로 떨어져 걷고 있다. 중앙에 서서 시선을 집중시키는 그녀도 다른 여자들처럼 폭풍 소리를 듣지 않기 위해 두 손으로 귀를 감싸고 있다. 대체 무슨 일이 일어났으며 그들의 행동은 무엇을 의미하는가?

"…뭉크는 다른 세대에 앞서 있다. 그는 자신의 감정과 관심을 어떻게 제시해야 할지 완벽하게 터득했고, 그 외의 것들을 그 관심사에 끌어들이는 방법도 알고 있다."
— 크리스티안 크로그

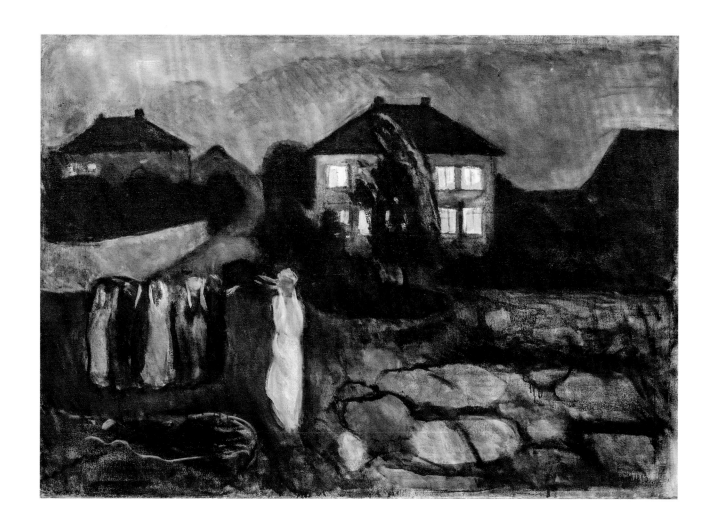

폭풍우
The Storm
1893년, 캔버스에 유채, 91.8×130.8cm
뉴욕, 현대미술관

뭉크는 변화의 움직임을 성공적으로 표현했다. 폭풍이라는 역동적인 자연 현상, 안전을 약속하는 밝은 창문과 깊이를 알 수 없는 어두운 밤의 대비 등 물리적인 현실이 내면의 긴장과 갈등을 이미지로 드러냈다. 양손으로 귀를 막고 있는 여자들의 행동은 단순히 거친 바람과 바닷소리를 차단하려는 의미만이 아니다. 그 손은 입센의 희곡에도 묘사되었던 폭발 직전의 사회상황을 나타낸다. 모여 선 여자들에게서 심리적인 에너지를 느낄 수 있다. 홀로 떨어져 있는 흰 옷의 여자는 〈절규〉(52쪽)의 다양한 변형 작품에 등장하는 성별이 불분명한 인물과 연관이 있다. 그뿐 아니라 〈여자의 세 시기〉(48쪽), 〈생명의 춤〉(46-47쪽), 라인하르트 프리즈(59, 60, 61, 63쪽) 같은 주요 작품에서도 중심인물로 등장한다.

1930년 전시회에서 뭉크는 '사랑의 깨달음'이라는 주제로 설치한 첫 번째 벽에, 두 번째 주제에 더 적합해 보이는 〈키스〉와 〈마돈나〉를 함께 걸었다. '키스'라는 제목의 작품 가운데 1897년 오슬로에서 제작한 〈키스〉(41쪽, 뭉크 미술관)는, 현재 오슬로 국립미술관에 있는 같은 시기에 그린 〈키스〉를 단순화하고 정화한 작품이다. 이 그림의 제작 배경에는 자전적인 이별 경험이 숨어 있다고 한다. 키스하는 남녀가 있는 방은 생 클루에 있는 뭉크의 방처럼 보인다. 커튼과 빗장은 몇 점의 스케치나 〈생 클루의 밤〉(19쪽)에서 본 것과 비슷하다. 키스를 나누는

41쪽
키스
The Kiss
1897년, 캔버스에 유채, 99×81cm
오슬로, 뭉크 미술관

남녀는 몸이 하나로 뒤섞여 파란색 커튼과 적갈색 벽 사이에 서 있다. 약간 열려 있는 커튼 사이로 밝은 거리의 노란 빛이 스며든다. 두 사람의 신체는 어둡고 단단한 조각상처럼 창문 앞에 우뚝 서 있다. 처음으로 뭉크에 관한 전기를 집필한 스타니슬로프 프지비셰프스키는 1894년에 이 작품을 다음과 같이 시적으로 묘사했다. "두 사람이 있다. 두 사람의 얼굴은 상대방에게 녹아들어 각자의 얼굴을 전혀 알아볼 수가 없다. 보이는 건 두 사람이 하나가 된 부분, 거대한 귀처럼 보이는 부분이다. 격정적인 황홀경에 빠져 녹아버린 살덩어리처럼 보이는 이 귀는 아무것도 들을 수 없다."

1898년에 베르겐에서 제작한 〈남과 여〉(40쪽)는 주제 면에서 〈키스〉와 연관이 있다. 여기서도 뭉크는 남녀를 끌어당기는 운명적인 힘과 자신의 욕망이 재현하는 위협을 표현하고 있다. 그리고 여자를 어두운 그림자와 대비시켰다. 그림자는 남자의 머리 위를 위협하듯 막아선다. 여자의 머리와 얼굴은 붉은색 원으로 에워싸여 있다. 남자는 벌거벗은 상반신을 앞으로 숙인 채 우울한 모습으로 팔꿈치를 괴고 손으로 머리를 받치고 있다. 여자의 얼굴에서는 개성을 제거하고 남자의 얼굴은 다른 쪽을 향하게 하여, 〈키스〉의 경우처럼 심리학적 분석 없이도 그들의 마음상태가 충격적으로 다가온다.

1903년 라이프치히 전시는 사진으로 남아 있어서, '사랑의 개화와 죽음'이라는 주제의 두 번째 벽에 〈마돈나〉(30쪽)가 첫째로 걸려 있었음을 확인할 수 있다. 하지만 뭉크가 제작한 다섯 가지 버전 가운데 어떤 작품인지는 확인할 수 없다.

남과 여
Man and Woman
1898년, 캔버스에 유채, 60.2×100cm
베르겐, KODE 미술관,
라스무스 마이어 컬렉션

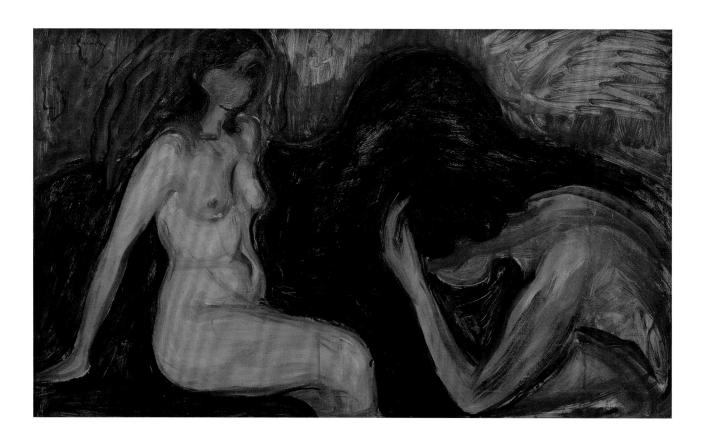

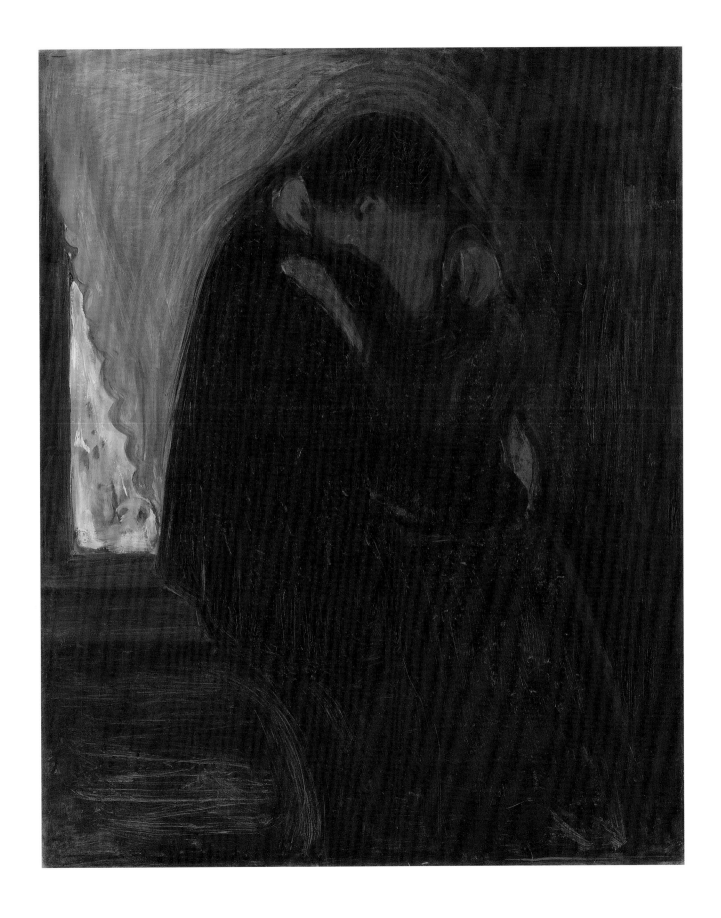

그날 이후
The Day After
1894년, 에칭, 19.1×27.7cm
오슬로, 뭉크 미술관

어쨌든 1893년에 이 그림이 처음 발표될 때는 정자와 태아 모양의 그림과 조각이 장식된 액자에 끼워져 있었다. 액자는 그 후 제거되었는데 아무래도 분실된 것 같다. 액자 덕분에 이 작품은 수태(정자)와 죽음(태아의 얼굴은 백골과 비슷하다)이 연관된 의미로 파악되었다. 구도 면에서 가장 눈길을 끄는 것은 옷을 벗은 여자의 허리 아래쪽이 형체가 없는 것처럼 이상하게 매달려 있다는 점이다. 이 같은 인상을 주는 것은 흐르는 듯 대범한 붓질만이 아니다. 오른쪽 팔은 머리 뒤로 올려져 그 흐르는 색채 속으로 사라지고 있고, 왼쪽 팔은 허리 뒤로 묶인 것처럼 두르고 있다. 양팔의 이런 자세는 가슴과 복부를 내밀게 하는 효과를 낸다.

신화적인 또는 문학적인 표현을 빌자면 뭉크의 〈마돈나〉(또는 작가가 이름 붙인 〈사랑하는 여자〉)는 오필리아와 살로메의 중간쯤에 존재하는 인물 같다. 잠든 것도 깨어 있는 것도 아닌, 기댄 것도 서 있는 것도 아닌, 나타나는 것도 사라지는 것도 아닌, 보여주는 것도 숨기는 것도 아닌 매혹적인 다의성을 갖춘 이 인물은 〈절규〉(52쪽) 이후 널리 알려진 회화적 이미지가 되었다. 상단 구석에서는 갈색과 붉은색, 파란색과 검정색이 대비되어 강렬한 긴장감을 유발한다. 하지만 이 그림을 주도하는 색채는 역시 밝은 붉은색 후광이다. 모자보다 약간 큰 크기의 후광은 어깨까지 흘러내린 새까만 머리를 감싸고 있다. 여자의 젖꼭지와 배꼽 역시 같은 붉은색으로 부각시켰다. 이 누드는 뛰쳐나올 것처럼 당당하고 역동적이다. 신체 각 부분을 기하학적인 형태로 단순화하여 더욱 강렬한 느낌을 준다. 예를 들어, 눈과 눈썹이 만들어낸 타원은 초승달 같은 후광을 시각적으로 반영하기 위해 의도적으로 그려 넣은 것 같다. 아르네 에굼은 여인의 후광이 풍요의 여신 아스타르테의 초승달과 동일한 상징성을 갖는다고 해석했다.

뭉크는 이 그림 속에서 삶과 죽음을 직접 연결하는 끈을 어떻게 생각했는지에 대해 두 차례에 걸쳐 글로 남긴 바 있다. 달빛을 인용한 것은 뭉크가 오슬로 국립미술관에 있는 작품을 염두에 두고 있었기 때문인 듯하다. 그곳에 있는 버전에서는 이마, 코, 뺨, 턱에 달빛의 미광이 반사되는 것을 확실히 알아볼 수 있기 때문이다. 어느 때는 이렇게 썼다. "세상의 모든 부드러움이 당신의 얼굴에 담겨 있다. 달빛은 그 얼굴을 투과한다. 당신의 얼굴에는 세상의 모든 아름다움과 고통이 넘친다. 왜냐하면 […] 죽음과 삶은 손을 잡고, 수천의 죽음과 수천의 삶을 연결하는 고리가 지금도 여전히 이어져 있기 때문이다." 다른 지면에는 이렇게 썼다. "세상이 발걸음을 멈추고 휴식을 취할 때 / 지구상의 온갖 아름다움이 당신의 얼굴에 머문다 / 당신의 입술은, 고통으로 일그러지며 열매를 맺는 과일처럼 붉은색이다 / 시체의 웃음 / 이제 삶은 죽음과 손을 잡는다 / 수천 세대에 걸친 죽은 자들을 이제 태어날 수천 세대와 이어주는 고리가 이제 연결된다." 〈마돈나〉와 밀접한 관계가 있는 그림은 〈그날 이후〉(43쪽)라는 의미심장한 제목을 달고 있는 그림이다. 이 작품의 초기 버전은 1886년에 제작되어 1892년의 베를린 전시에도 출품되었는데 이후 파기되었다.

라이프치히 전시에서 뭉크가 〈마돈나〉 바로 옆에 건 작품은 '생의 프리즈' 중에서도 특히 수수께끼 같은 작품인 〈재〉(45쪽)이다. 오슬로 국립미술관의 천장

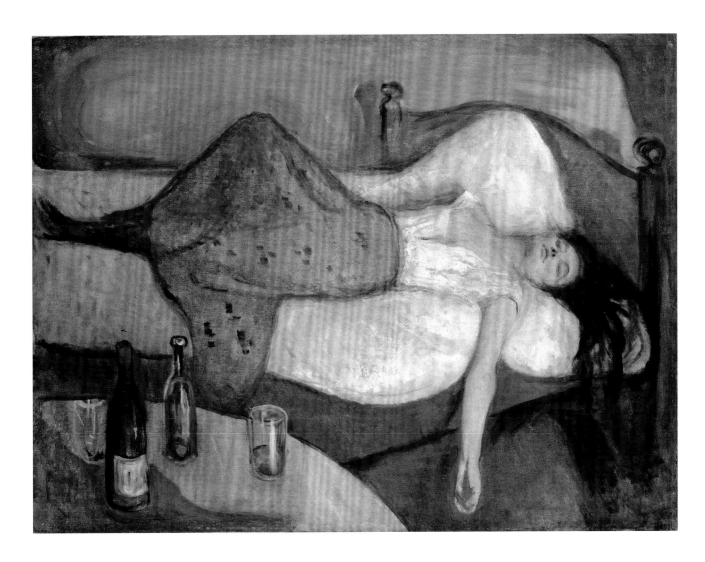

그날 이후
The Day After
1894년. 캔버스에 유채. 115×152cm
오슬로. 국립미술관

창이 있는 중앙 홀에는 지금도 이 순서대로 전시되고 있는데, 〈재〉는 막다른 벽의 〈마돈나〉와 〈절규〉 사이에 걸려 있다. 이 그림은 다른 작품들과 달리 무대의 한 장면처럼 설정되어 있다. 왼쪽 전경에는, 절망인지 비통함인지 혹은 단순히 우울해 하는 것인지, 검은 옷을 입은 남자가 웅크리고 앉아 있다. 하지만 이 그림의 주인공은 중앙에서 약간 오른편으로 서서 정면을 응시하는 여자이다. 흰색의 긴 페티코트의 단추가 풀어져 속에 입은 붉은 슈미즈가 드러나 있다. 여자는 양손으로 머리를 붙들고 있고, 몸을 따라 늘어진 밤색의 긴 머리는 일부분이 옆으로 쏠려서 남자의 머리와 등을 감싸는 윤곽선이 된다. 여자의 얼굴은 얼어붙었고 두 눈은 커다래졌다. 무대처럼 정리된 배경은 한눈에 봐도 밤의 해변이다. 가느다란 소나무 기둥이 여자를 둘러싸듯 줄지어 서 있고, 그 배경에 어두운 숲이 펼쳐진다. 이 그림에서 가장 기묘한 부분은 구도상 밑선 전체를 차지하고 있는 통나무이다. 이것은 왼쪽에서 연기가 되어 수직으로 솟아오른다. 통나무(처럼 보이는 것)가 재로 소멸하는 것이다. 이는 작품 제목과는 단순히 문자 그대로 연결되는 것 이상의 의미를 지닌다. 구도적으로 이 통나무는 1895년에 제작한 석판화 〈자화상〉(44쪽)의 아래쪽에 있는 뼈에 상응하는 것이다. 그리고 정자

가 그려져 있다는 점에서 잃어버린 〈마돈나〉의 액자를 떠올리게 한다.

이 장면은 파국을 맞은 애정 관계, 사그라지는 불씨처럼 서서히 식어가는 정열로 해석할 수도 있다. 전기적인 자료도 이런 해석을 뒷받침한다. 그런데 그런 상투적인 방법으로 그림을 보면 볼수록, 뭉크가 이 소재에 압축해 넣은 변형의 요소가 점점 노골적으로 드러난다. 두 인물은 감정을 명백히 드러내는 포즈 그대로 경직되어 있다. 마치 일본의 전통극 노오(能)나 셰익스피어의 마술 같은 세계, 입센의 영혼의 드라마, 또는 우리 시대로 말하자면 사무엘 베케트의 부조리극에 등장하는 배우를 떠올리게 한다. 뭉크의 작품이 현대적인 것으로 받아들여지는 이유는, 이 인물들의 포즈가 의미하는 내용을 말로 옮기는 일이 어렵기 때문이다. 그 점에서 뭉크의 작품은 베케트와 가깝다. 베케트의 작품은 무대에 오르면 그 의미를 알 수 있지만, 씌어 있는 것에 그친다면 연기처럼 붙잡을 수 없는 것이다. 가면 같은 여자의 얼굴과 확실히 보이지 않는 남자의 옆얼굴은, 요즘도 인기를 얻고 있는 심리적·전기적 미술비평의 접근을 차단한다. 베케트와의 관계에 관해 덧붙인다면, 그가 희곡이나 소설 속에서 재의 이미지에 중요한 형이상학적 의미를 부여했다는 점에 주목할 필요가 있다. 모니카 그랜은 뭉크가 이용한 세 여자의 모티프를 다룬 1985년 논문에서 〈여자의 세 시기〉(48쪽, 베르겐의 라스무스 마이어 컬렉션)를 주요 작품으로 들고 있다. 1894년경에 그린 이 작품은, 그해 스톡홀름에서 사랑을 주제로 열린 개인전에서 〈스핑크스〉라는 제목으로 처음 발표되었다. 1902년의 베를린 전시에서는 연작 '사랑의 개화와 죽음'의 중심 작품이 된다. 공개된 초안 스케치와 습작을 보면 세 여자는 각각 세 사람의 초상화가 아니고, 나중에 붙인 제목에서 보듯이, 뭉크가 생각한 여러 가지 모습의 여자의 인생을 시각적으로 표현하려는 의도였던 것 같다. 왼쪽에 있는 물의 요정은 남자의 구애에 관심을 보이지 않는다. 그녀의 나부끼는 머리칼은 해변과 물결의 윤곽과 호응한다. 이와 같은 여자의 유형은 이후에도 〈이별〉과 몇몇 작품에 다시 등장한다. 한가운데에는 키가 큰 전라의 여자가 양손으로 머리를 감싸고 양다리를 벌린 채 악마적인 웃음을 흘리며 이쪽을 바라보고 있다. 이 여성상은 불길한 인상을 준다. 표정은 〈마돈나〉를 떠올리게 하지만 타오르는 듯한 붉은 머리칼, 화장을 한 눈과 입술, 머리를 지지하는 방법 등은 뭉크가 1년 전에 완성한 당뉘 유엘(두카) 프지비셰프스키의 초상을 연상시킨다. 모니카 그랜도 뭉크가 당뉘를 모델로 하여 이 여자를 그렸을 것이라고 지적했다. 그녀의 오른쪽에 있는 세 번째 여자는 어두운 숲에 몸이 반쯤 잠겨 있다. 이 여자는, 슬픔에 잠긴 뭉크의 여동생 잉게르와 〈달빛〉(37쪽)의 밀리 토일로브를 떠올리게 한다. 바닥에 끌리는 길고 새카만 치마도 유사하다. 그러나 이와 같은 유사점보다도 중시해야 할 것은, 뭉크가 실제로 여자를 회화적으로 어떻게 변용했는가 하는 점이다. 여자의 눈에는 그림자가 깊게 드리워져 시체처럼 보인다. 인물을 둘러싼 검은 윤곽선은 죽음을 암시하는 검은 틀처럼 보인다. 화면의 오른쪽 구석에는, 두 그루의 나무 사이에 남자인 듯한 인물이 멈춰서 있다. 이 그림과 같은 분할구성은 다양한 전례가 있는데, 그중에서도 한스 폰 마리가 20

자화상
Self-Portrait
1895년, 종이에 석판화. 45.5×31.5 cm
오슬로, 뭉크 미술관

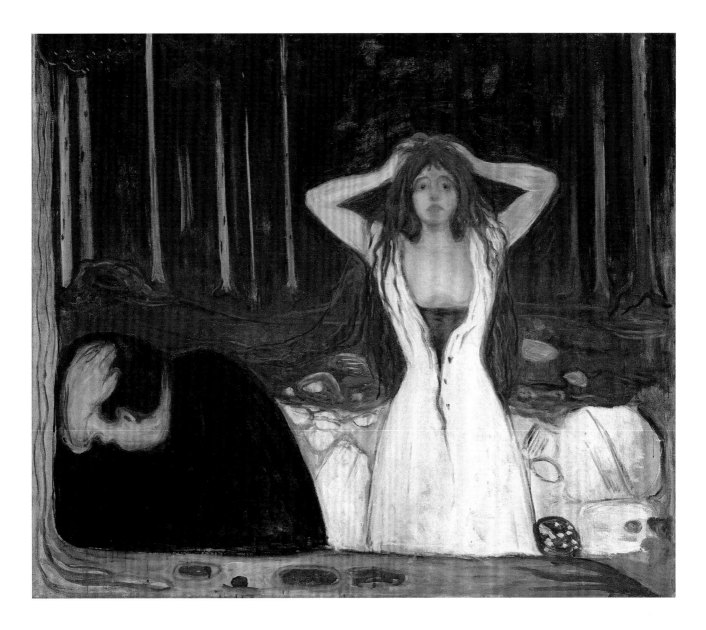

년 전에 시도한 프레스코화가 대표적이다. 고개를 숙인 남자의 용모는 기하학적으로 보일 만큼 단순하다. 헬멧을 쓴 것처럼 정돈되어 있는 머리는 〈멜랑콜리〉(49쪽)와 같은 유형이다. 비평가들은 이 남자가 뭉크의 친구 야페 닐센이라고 밝혔지만, 이는 간접적인 자화상이기도 하다. 네 인물 외에 '처녀'가 손에 쥐고 있는 백합 같은 꽃, 벌거벗은 여인의 다리 사이로 흘러내리는 색(나무줄기), 남자에게 붙어 있는 '피의 꽃' 등에 주목해야 한다. 남자가 걷는 위치에서 판단하면, 그는 여자들에게서 떠나가려는 것처럼 보인다.

　뭉크 자신의 해석은, 작품 자체를 놓고 비교하면 매우 상투적이다. 그의 해설은 오히려, 이 그림의 주제와 작가 자신이 깊이 연관되어 있다는 사실을 애써 부인하려는 듯하다. 모니카 그랜은 '고뇌의 꽃'을 뭉크 집안의 독실한 기독교 신앙과 연관짓는다. 세기의 전환기에는 흔한 현상이지만, 화가의 고뇌는 예수의 고뇌에 비유되어, 뭉크는 이 세상의 예수의 모습으로 등장한다. '생의 프리즈'

재
Ashes
1894년, 캔버스에 유채, 120.5×141cm
오슬로, 국립미술관

46 – 47쪽
생명의 춤
Dance of Life
1899/1900년, 캔버스에 유채, 125×191cm
오슬로, 국립미술관

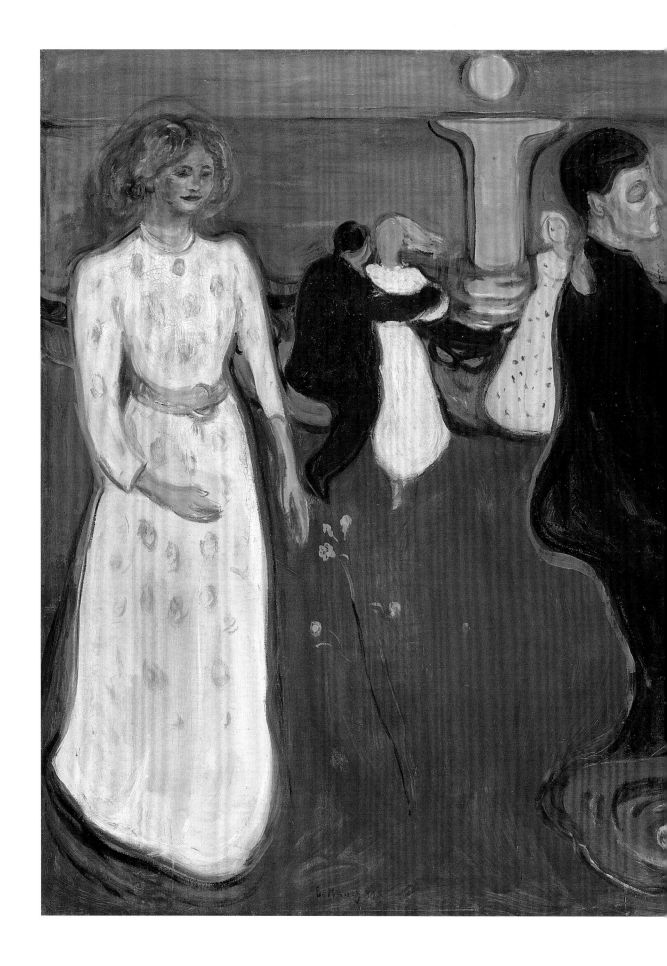

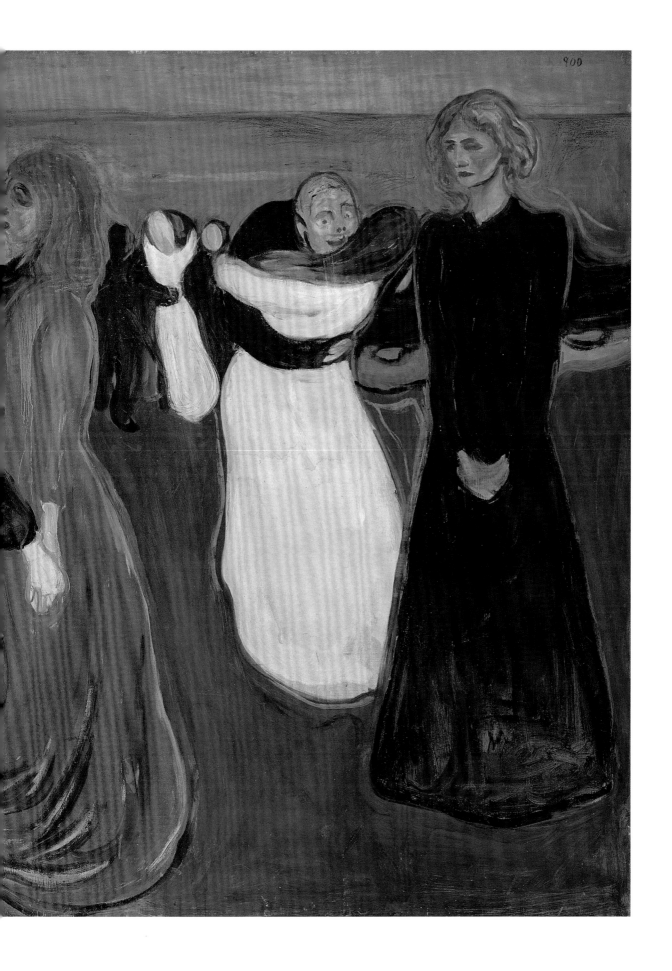

에 대해 쓴 글에서 뭉크는 이 그림에 대해 다음과 같이 말했다. "세 여자가 있다. 흰 옷을 입은 여자는 미래의 삶을 꿈꾸는 이레네이고, 벌거벗은 여자는 삶의 즐거움에 충만한 마야이다. 그리고, 나무줄기 사이에 슬픔에 잠긴 창백한 여자가 있다. 환자를 간호해야 할 이레네의 운명. 입센의 희곡에서 자주 등장하는 이 여자들은 내 프리즈에도 나온다."

라이프치히 전시에 뭉크는 〈여자의 세 시기〉 대신에, 주제가 연관된 〈생명의 춤〉(46 - 47쪽)을 출품했다. 5년 후, 1899년과 1900년에 걸쳐 제작한 이 그림은 얼핏 보면 〈여자의 세 시기〉의 일화처럼 보인다. 뭉크 자신의 설명도 피상적인 해석에 잘맞아 떨어진다. "중앙에 있는 커다란 그림은 이번 여름에 그린 것이다. 나는 첫사랑의 여인과 춤을 추고 있다. 이 그림은 그녀와의 추억이다. 금발 곱슬머리의 여자가 미소를 지으며 등장한다. 꽃을 꺾으러 왔지만, 자신이 꺾이는 것은 허락하지 않는다. 반대편에서 검은 옷을 입은 여자가 춤추는 남녀를 고뇌에 찬 표정으로 응시하고 있다. 나는 춤추는 사람들 사이에 끼지 못하고 있었는데 그녀도 춤추는 사람들로부터 소외되어 있었다."

여기에서도 세 여자는 모두 남자와의 관계 속에서 이해된다. 남자의 소망, 남자의 경험, 남자의 환멸과 연관되어 있는 것이다. 이 장면은 오스고르스트란에서 자주 열리는 '댄스 축제'의 모습이다. 나무 그늘이 있는 잔디밭은 오늘날

여자의 세 시기(스핑크스)
The Three Stages of Woman (Sphinx)
1894년경, 캔버스에 유채, 164×250cm
베르겐, KODE 미술관,
라스무스 마이어 컬렉션

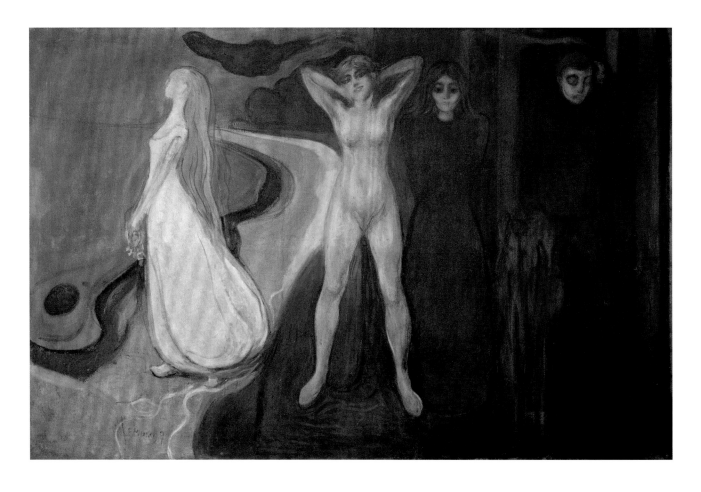

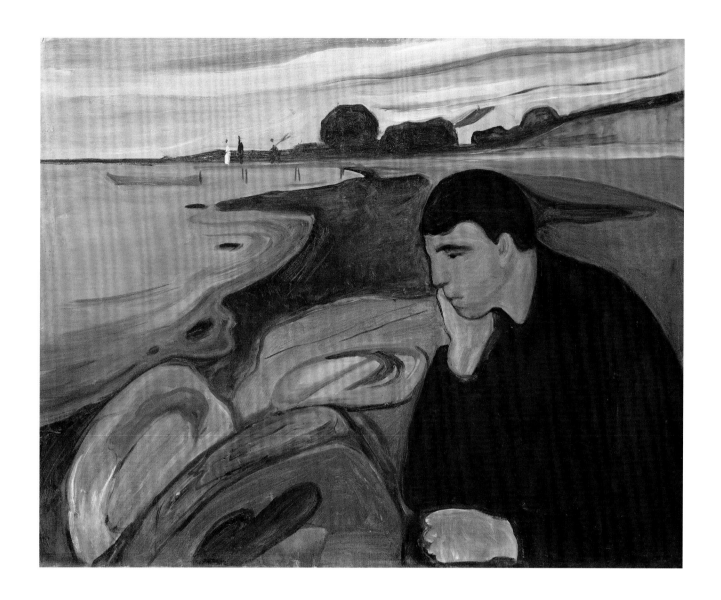

멜랑콜리
Melancholy
1894/95년, 캔버스에 유채, 81×100.5cm
베르겐, KODE 미술관,
라스무스 마이어 컬렉션

도 여전히 춤추는 장소로 이용되고 있다. 하지만 뭉크는 이것을 불안하고 섬뜩한 장소로 변형시켰다. 꿈속에서 춤을 추는 것은 앞에 있는 네 사람만이 아니다. 그 밖에도 얼굴 없는 수많은 남녀가 여름밤의 한때를 즐기기 위해 모여들어, 광란 속에서 춤을 추고 있다. 이들 중 오른쪽에서 흰 드레스를 입은 여자와 춤을 추는 남자의 얼굴은 제임스 앙소르(1860-1942)의 가면처럼 즐거운 표정이다. 중앙에서 왼쪽으로 뭉크의 작품에서 자주 보이는 마술적인 상징인, 모든 것에 강력한 마법을 거는 달빛의 기둥이 보인다.

이 모든 요소는 중앙의 남녀를 강조하는 역할을 한다. 거기다 검은색과 붉은색으로 명확히 대비하여 두 사람에게 주의를 집중시킨다. 가면을 쓴 것 같은, 눈을 감은 남녀는 황홀경에 빠져 있는 것 같다. 여자의 붉은 옷은 춤을 추느라 옆으로 쏠려서 검은 옷의 남자를 둘러싸고, 물결처럼 지면을 쓸고 간다. 여자는 또 오른팔로 남자를 감싸고 있는데, 옷에서 어깨를 통해 연속된 물결 같은 선이 남자를 여자의 신체에 결합시킨다. '생의 프리즈'의 작품들에서 흔히 나타나는

50-51쪽
카를 요한의 저녁
Evening on Karl Johan
1892년, 캔버스에 유채, 84.5×121cm
베르겐, KODE 미술관,
라스무스 마이어 컬렉션

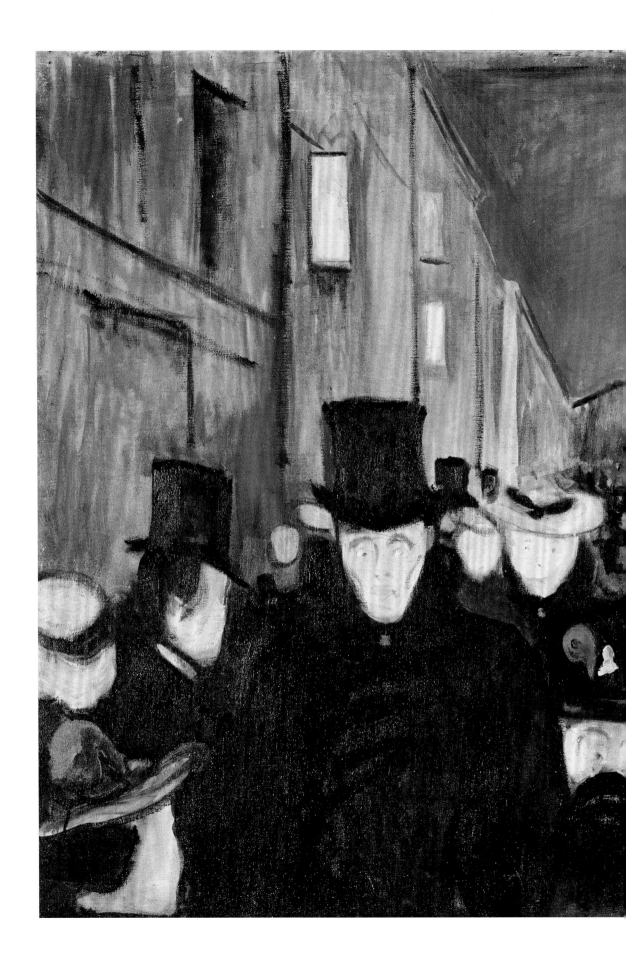

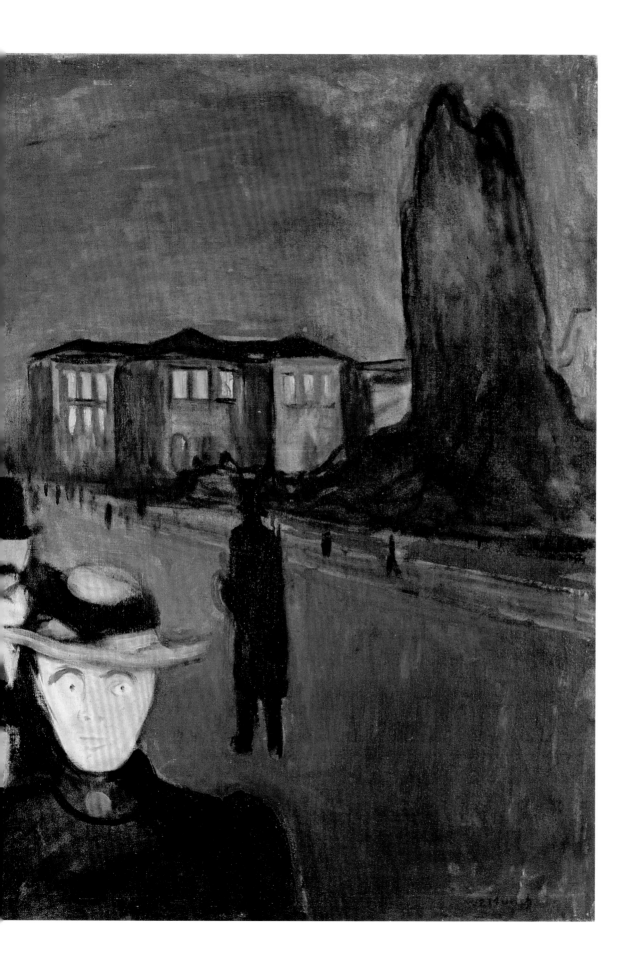

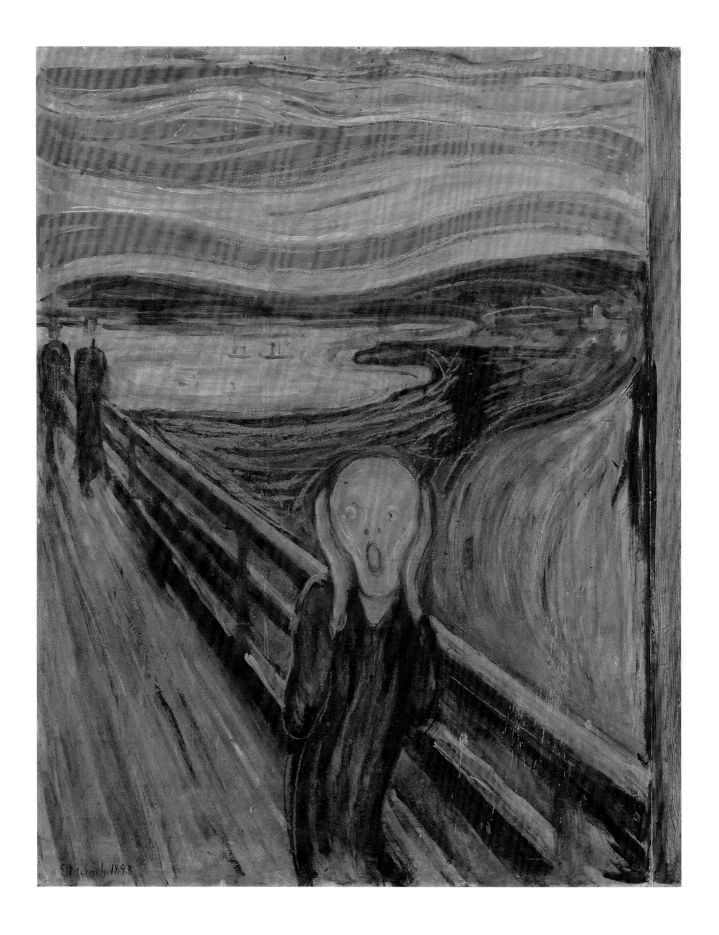

나무가 보이지 않지만, 그렇더라도 이 그림은 연작의 주요 작품임에 틀림없다.

이 단계에서, 요컨대 프리즈의 중간 지점에서, 이 연작에 관한 뭉크의 견해를 인용해보자. "생의 프리즈는 인생을 표현하는 그림들의 연작으로서 구상한 것이다. 깊숙이 들어간 해안선이 연작 전체를 관통한다. 그 맞은편에는 끊임없이 요동치는 넓은 바다가 펼쳐져 있고, 나무숲 아래에는 기쁨과 슬픔을 품은 다양한 생명이 숨을 쉬고 있다. 이 프리즈는 삶과 죽음과 사랑에 관한 시(詩)이다. [...] 해안과 나무를 그린 작품에는 같은 색을 자주 사용했는데, 기본 색조는 여름밤의 느낌에서 가져온 것이다. 각각 수직과 수평의 선을 이루는 나무숲과 바다는 모든 작품에 반복해서 사용되었다. 해변과 인물은 풍요롭게 맥박 치는 생명의 색조를 표현한 것이며, 강렬한 색채는 모든 작품에 영향을 주는 하나의 메아리이다…"

앞서 살펴보았듯이 '사랑의 개화와 죽음'은 1891년에 제작한 〈멜랑콜리〉의 초기 버전으로 끝이 난다(이 책의 49쪽에는 1894-95년 버전이 실려 있다). 이 그림은 〈해변의 야페〉와 〈질투〉라는 제목으로도 출품되었다. 이제 곧 프리즈의 제3부 '삶의 불안'이 시작된다. 1902년에 이 주제로 발표된 작품은 〈붉은 구름〉, 〈거리(또는 카를 요한의 저녁)〉, 〈가을〉, 〈마지막 시간〉, 〈두려움의 절규〉 등이다. 1903년 라이프치히에서는 〈버지니아의 아첨꾼〉, 〈절규〉, 〈불안〉과, 1892년판 걸작 〈카를 요한의 저녁〉(50-51쪽)이 공개되었다. 인상주의풍의 〈카를 요한의 봄날〉(20쪽)을 그린 후 약 2년이 지난 뒤, 뭉크는 크리스티아니아의 대로변으로 돌아가 그곳을 고독과 불안, 소외의 무대로 삼았다. 그림에서는 1866년에 건설된 노르웨이 의회 건물이 바라보인다. 이 건물이 거리의 한쪽 끝, 다른 한쪽은 궁전이 확실하게 구분하고 있다. 인도를 걷는 사람들을 허리나 가슴 높이에서 잘라내는 시각을 선택했기 때문에, 무리 속의 사람들은 갑갑할 정도로 서로 붙어선 인상을 준다. 남자들은 중절모를, 여자들은 고급 보닛을 쓰고 있다. 이들은 크리스티아니아 보헤미아의 눈으로 본 중산층 사람들이다. 사람들의 눈은 크게 확대되어 있는데 얼굴은 무표정하여 아무것도 전달하지 않는다. 중산층 사회의 규범과 제약에 길들여진 이 사람들은 도덕적 억압상황을 만드는 데 기여하고 있다. 눈동자처럼 밝게 빛나는 법과 질서의 상징인 의회 건물의 창문은 부르주아 사회를 지키는 경찰이나 권위의 상징처럼 이 풍경을 지키고 있다. 그리고 길에는 사람의 무리를 지나 반대방향을 향해 걷고 있는 고독한 인물이 있다. 이 인물이 무엇을 의미하는지 파악하는 것은 어렵지 않다. 뭉크가 일기에 기록한 것을 보면 우리가 이미 상상한 그대로이다. "길을 지나는 사람들이 모두 그를 이상한 눈으로 쳐다본다. 그 역시 사람들의 시선을 의식한다. 저녁 빛에 창백하게 물든 얼굴들. 그는 다른 생각에 몰두하려고 애쓰지만 쉽지 않다. 머릿속이 텅 비었다. 멀리 보이는 창가에 자신의 시선을 고정하려고 한다. 다시 한 무리의 보행자들이 그의 곁을 지나친다. 그는 머리끝부터 발끝까지 몸서리를 치며 식은땀을 쏟는다."

그림 속의 마스크 같은 얼굴들은 벨기에의 화가 앙소르의 걸작 〈그리스도

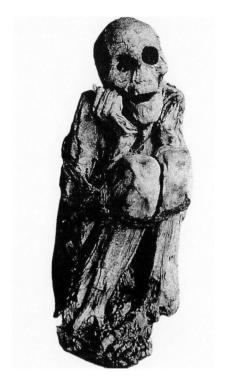

미라(페루)
파리, 인류박물관

52쪽
절규
The Scream
1893년, 마분지에 유채, 템페라, 파스텔,
91×73.5cm
오슬로, 국립미술관

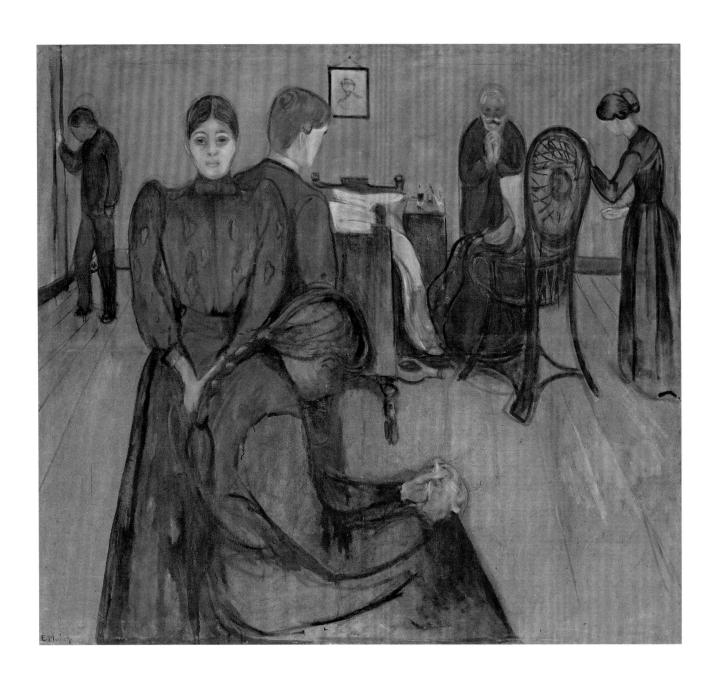

병실에서의 임종
Death in the Sickroom
1893년, 캔버스에 유채, 152.5×169.5cm
오슬로, 국립미술관

의 브뤼셀 입성〉(1888년, 로스앤젤레스의 J. 폴 게티 미술관)에 나오는 사람들을 떠올리게 한다. 하지만 뭉크에게는 뭉크만의 기법이 있다. 그는 엄격한 구도에 얽매이지 않고 독창적으로 자신만의 표현력을 극대화한다. 구상회화이지만 추상회화의 원리와 비슷하기 때문에 독특한 것이다. 예를 들어, 해골처럼 생긴 남자의 모자 바로 위에 있는 세 개의 창문을 잘 보면, 거의 물감을 칠하지 않고 캔버스의 맨바탕을 남겨둔 사각형 부분(회색 집의 벽)에, 짙은 노랑과 흰 물감이 두껍게 칠해져 있다. 이 두껍게 칠한 물감은 실내의 조명을 표현한 것이 아니라 오히려 미니어처 추상화이며, 바넷 뉴먼, 한스 호프만, 로버트 머더웰 등 1950년 전후의 미국 추상표현주의와 명백하게 상응하는 것이다.

〈카를 요한의 저녁〉에서는 군중과 도시의 불안과 고독이 뭉크의 주제이다.

이에 비해 그의 대표작인 〈절규〉(52쪽, 오슬로 국립미술관의 이 1893년 버전 말고도 50개의 버전이 더 있다)에서는 자연을 배경으로 하여 인간의 불안과 고독을 묘사했다. 자연은 이 절규를 듣고 저 너머 핏빛의 하늘로 메아리를 던질 뿐, 전혀 위안을 주지 않는다. 후미에 떠 있는 작은 배, 화면을 가로지르는 다리의 난간 등에서 볼 때 그림의 배경은 노르드스트란이다. 뭉크의 일기에는 1892년 니스에서 병을 앓을 때 쓴 메모가 담겨 있는데, 그 내용에 이 장면을 연상하게 하는 구절이 있다. "친구 둘과 산책을 나갔다. 해가 지기 시작했고 갑자기 하늘이 핏빛으로 물들었다. 나는 피로를 느껴 멈춰 서서 난간에 기대었다. 핏빛과 불의 혓바닥이 검푸른 협만과 도시를 뒤덮고 있었다. 친구들은 계속 걸었지만 나는 두려움에 떨며 서 있었다. 그때 난 자연을 관통하는 끝없는 절규를 들었다."

미국의 미술사가 로버트 로젠블럼은 파리의 인류박물관에 소장되어 있는 페루 미라(53쪽)가 해골의 모델이 되었을 거라고 주장했다. 결박당한 채 두 손으로 머리를 감싼 미라의 모습은 확실히 〈절규〉의 인물과 놀라울 만큼 비슷하다. 또 뭉크가 가장 좋아했던 도스토예프스키의 작품에서 영향을 받았을 수도 있다.

죽은 자의 침대
The Death Bed
1895년, 캔버스에 유채, 90×120.5cm
베르겐, KODE 미술관,
라스무스 마이어 컬렉션

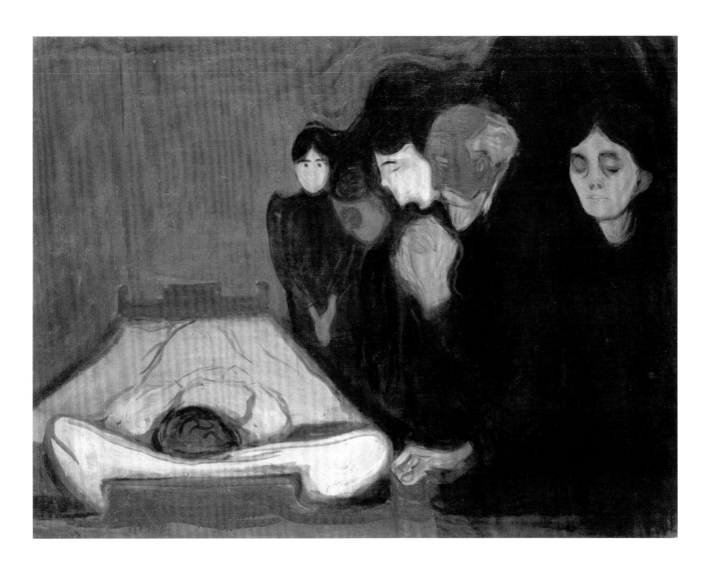

혹은 철학자 키에르케고르(1813 - 1855)의 다음과 같은 말도 인용할 만하다. "나의 영혼은 너무 무거워서 그 어떤 생각도 그것을 짊어질 수 없다. 어떤 날갯짓도 하늘 높은 곳으로 그것을 올려 보낼 수 없다. 어떤 움직임이 있었더라도 태풍 직전에 저공비행을 감행하는 작은 새처럼 땅바닥을 스쳐지나가는 정도일 뿐이다. 압박과 불안이 내면의 존재를 짓누른다. 지진이 곧 일어날 것 같다." 뭉크가 키에르 케고르를 읽은 것은 그로부터 훨씬 나중의 일이지만 정서적으로 가까운 것은 확실하다.

시인 라이너 마리아 릴케(1875 - 1926)는 1920년, 오스카 코코슈카에 관한 글을 청탁받은 적이 있었다. 그는 1920년 4월 12일에 아르파트 바인게르트너에게 보낸 청탁을 거절하는 편지에서, 뭉크가 작품에 사용한 선에 관해 언급하는데 아마도 〈절규〉를 염두에 두고 한 얘기인 듯하다. "뭉크의 그림에서 보이는 선들은 공포를 구조화하는 힘을 갖고 있다. 하지만 뭉크는 코코슈카에 비해 자연 자체에 훨씬 가까이 접근했다. 그래서 그는, 공간적인 용어로 말하자면, 보존과 파괴라는 극단적 모순의 위기를 해소할 수 있었던 것이다."

'생의 프리즈' 마지막 연작의 주제는 죽음이다. 그는 베를린에서 이 주제로 〈임종의 고통〉, 〈죽음의 방〉, 〈죽음〉, 〈삶과 죽음〉, 〈죽음과 아이〉 등을 발표했다. 이 전시 후 1년 동안은 〈병실에서의 임종〉, 〈죽은 자의 침대〉, 〈죽은 어머니와 아이〉 단 세 점만을 그렸다. 1895년 그린 〈죽은 자의 침대〉(55쪽)에서는 자신의 초기 걸작 〈병든 아이〉(11쪽)의 주제를 가져온다. 하지만 여기서 환자는 더 이상 그림의 중심이 아니다. 그 대신 침대 주변을 서성이고 있는 가족들의 손과 얼굴을 주목하게 된다. 그것은 어둡고 가라앉은 배경 탓에 더욱 두드러져 보인다. 그리고 병상은 원근법으로 안쪽을 좁고 평평하게 그림으로써 관람자가 죽음의 순간을 목격하게 한다. 창백한 침대의 색조는, 벽면의 진한 밤색 그림자와 대조를 이룬다. 어두운 죽음의 그림자가 잠식하고 있는 오른편에 있는 가족들의 밝은 손과 얼굴이 검정색과 대조를 이루며 유난히 두드러진다. 그림 속의 인물들은 단순한 선묘로 처리되어 누가 누군지를 알아보기 힘들지만, 간절히 기도를 드리는 사람은 환자의 아버지일 것이다. 아버지의 곁에 있는 인물은 화가 자신일지도 모른다. 여자들은 어머니가 돌아가신 뒤 가사를 돌보고 젊은 뭉크를 뒷바라지한 이모 카렌 비욀스타, 그리고 여동생 잉게르와 라우라라고 생각되는데 분명치는 않다.

〈병실에서의 임종〉(54쪽)은 같은 해에, 보다 크게 그린 작품으로 외부와 차단된 좁은 병실의 고통스러운 고립감을 드러내고 있다. 높다란 등나무 의자의 등받이 때문에 죽은 자를 볼 수 없다. 서 있는 동생 잉게르와 앉아 있는 라우라는 분명히 알아볼 수 있게 그려졌다. 작가 자신은 안쪽에 등을 보이고 서 있다. 아버지와 이모는 팔걸이 의자 옆에 서 있다. 등을 보이고 있는 사내는 남동생 안드레아스일 것이다.

하지만 뭉크의 작품을 차별화하는 요소는 어린 시절의 중요한 경험을 감각적으로 묘사한 것이나 예민한 심리적 감각에 있는 것이 아니다. 뭉크가 탁월했

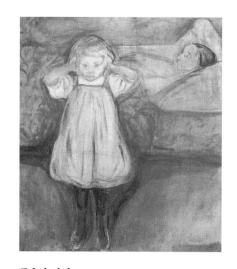

죽음과 아이
Death and the Child
1899년, 캔버스에 유채, 100 × 90cm
브레멘, 쿤스트할레

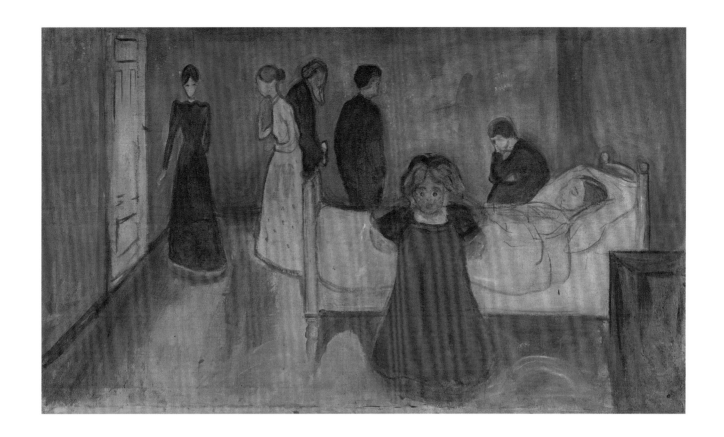

던 점은 구도적인 면에서, 또한 그 이상으로 중시해야 할 회화기법이라는 측면에서 급진적인 예술적 접근을 감행한 데 있다. 1897-99년에 제작한 〈죽은 어머니와 아이〉(57쪽, 오슬로, 뭉크 미술관)는 그후 1899년에 그린 다른 버전(56쪽, 브레멘, 쿤스트할레)과 더불어 그의 급진적 기법의 좋은 예로 꼽을 수 있다. 다시 죽은 자의 침대 앞이다. 1868년 어머니가 젊어서 돌아가셨을 때의 광경을 상기시킨다. 수평으로 놓인 침대 너머로 죽음에 직면한 다섯 명의 가족들이 불안하고 초조한 모습으로, 어찌할 바를 모르고 있다. 침대 이편의 전경에 서 있는 것은 에드바르보다 한 살 위인 당시 여섯 살이었던 어린 소피. 소피는 양손으로 귀를 막고 고통스러운 침묵 속의 죽음의 절규를 차단하려 하고 있다. 브레멘에 있는 버전에서는 이 광경이 철저하게 간소화되어 있다. 구도는 수평에서 수직으로 바뀌었고, 죽음에 대한 가족들의 반응을 심리적으로 묘사하지 않았다. 그 대신 소녀에게 시선이 집중되어 누나 소피의 초상화가 된다. 그녀는 가로로 누워 있는 어머니의 가까이 서서, 수직의 구도를 만든다. 엷은 유화 물감은 밝은 캔버스의 바탕을 완전히 덮고 있지 않다. 어머니의 얼굴과 아이의 표정은 크레용으로 마감하고, 소녀의 턱선을 에워싼 흰 깃과 소매의 일부만 유화 물감으로 확실히 처리했다. 소녀가 서 있는 그늘진 밤색 바닥은 삶 자체인데, 소녀의 얼굴은 얇고 어두운 녹청색의 '죽음'의 세계에 들어서 있다. 이 그림에서는 '삶'과 '죽음'이 다른 어떤 작품보다도 적나라하게 조우하고 있다.

　　뭉크의 가장 중요한 작품인 '생의 프리즈'는 베를린과 라이프치히에서 발표

죽은 어머니와 아이
The Dead Mother and the Child
1897-99년, 캔버스에 유채, 104.5×179.5cm
오슬로, 뭉크 미술관

59쪽
두 소녀
Two Girls
라인하르트 프리즈에서
1907년, 애벌칠하지 않은 캔버스에 템페라, 90×70cm
베를린, 신국립미술관

여름날
Summer Day
린데 프리즈에서
1904-08년, 캔버스에 유채, 90×195cm
개인 소장

된 후 코펜하겐과 크리스티아니아, 그리고 프라하에서도 전시되었다. 작품 구성은 매번 달랐다. 작품을 거는 순서도 정해져 있지 않았다. 1903년 말, 막스 린데 박사가 처음으로 일정한 형태의 프리즈를 제작할 기회를 주었다. 뤼베크의 안과의사인 린데가 네 아들이 함께 쓰는 넓은 방을 장식할 프리즈를 주문했던 것이다. 1982년에 공개된 이 연작의 복원판에 따르면, 캔버스에 그린 유화 열한 점으로 되어 있고, 너비는 최대 315cm, 최소 30cm이며 길이는 어느 것이나 90 또는 92cm이다. 1904-08년에 제작한 〈여름날〉(58쪽, 노르웨이의 개인 소장)은 〈해변의 젊은이들〉이나 〈해변에서의 춤〉과 더불어 이미 '생의 프리즈'에서 다룬 주제의 변주로 이해할 수 있다. 하지만 '생의 프리즈'의 사랑과 불안과 죽음이라는 주제를 그대로 다시 다룰 이유는 없었다. 린데의 프리즈에서 뭉크는 첫 번째 부분인 '사랑의 깨달음', 특히 그 풍경의 모티프에 힘을 기울였다. 프리즈는 1904년 12월부터 1905년 4월까지 뤼베크의 린데의 집에 걸려 있었지만 그후 창고로 들어가고 말았다. 결국 이 열한 점의 작품은, 뭉크의 친구 레온하르트 볼트의 베를린 작업실에 맡겨졌다. 린데 박사는 프리즈를 양도하기로 하고 그 대신 대작 〈여름밤(다리 위의 세 여인)〉을 구입했다. 이것은 지금 스톡홀름의 틸스카 갤러리에 소장되어 있다.

〈여름날〉은 린데 프리즈 중에서 대표작으로 꼽힐 만하다. 뭉크는 그림이 곁으로 돌아오자 약간의 손질을 했다. 그 상태의 작품을 1930년 베를린 국립미술관이 구입했는데, 7년 후 나치에 의해 '퇴폐미술'이라는 오명을 쓰고 몰수되었다. 그리고 잠시 헤르만 괴링의 개인 소장품이 되었다가 1939년에 오슬로로 돌아왔다. 이 그림이 본래 어떤 상태였는지를 상상해 보자. 끌어안고 있는 남녀와 오른쪽 아래에서 앞을 바라보고 있는 소녀, 그리고 한가운데 모여 원추형을 이

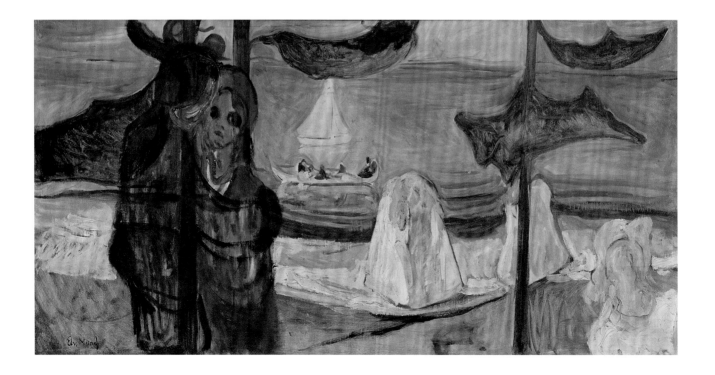

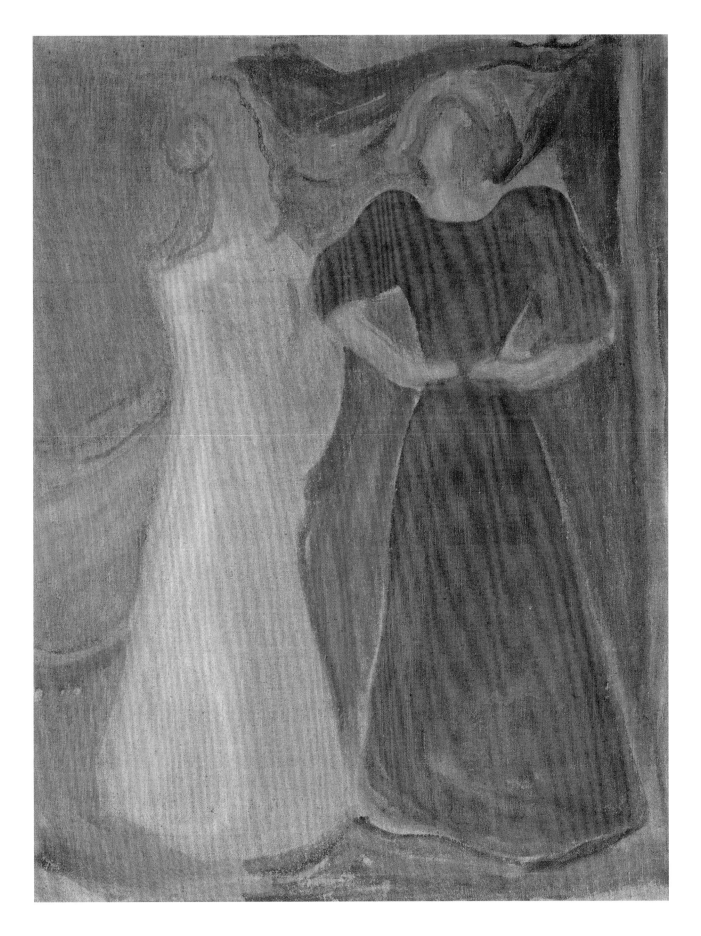

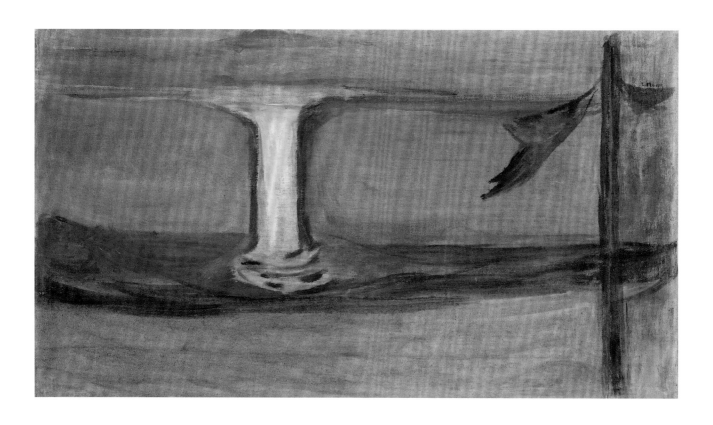

오스고르스트란
Åasgaardstrand
라인하르트 프리즈에서
1907년. 애벌칠하지 않은 캔버스에 템페라.
91×157.5cm
베를린, 신국립미술관

루고 있는 소녀들은 본래는 없었을 것이다. 남는 것은 단지 조용하고 엄숙한 풍경뿐이다. 햇빛이 내리쏟아지는, 인적 없는 오스고르스트란의 평온한 기쁨으로 가득한 여름날의 모습이다. 잔디밭과 해변, 깊은 바다의 푸른색으로 짜여진 평온한 수평의 선은, 인간이라는 배우가 개입할 여지가 없는 완벽한 자연의 무대이다. 그림 가운데에는 배의 삼각돛이 황백색으로 빛나고, 해안 근처에는 화사한 옷을 입은 사람들을 태운 보트가 떠 있다. 소나무가 화면을 수직으로 분할하고 있다. 기하학적으로 묘사된 소나무의 가지는 녹색의 배처럼 바다 위로 늘어뜨려져 있다. 뭉크는 이 그림에서, 주문의 내용을 충실히 지키고, 풍경 모티프를 바랐던 의뢰인의 의향을 존중했던 것이다.

1904년 8월 8일자 편지에서 린데는 아이들에게 어울리는 프리즈를 제작해줄 것을 다시 요구하고 있다. "아이들 방에 둘 그림의 구성을 이미 끝냈다니 기쁩니다. 모쪼록 어린이다운 주제, 그러니까 아이들에게 어울리는 제재를 선택해주세요. 연인들이 키스하는 장면 같은 것은 안 된다는 겁니다. 아이들이 벌써부터 그런 걸 알아선 안 되지요. 역시 풍경이 가장 좋을 것 같군요. 풍경은 중립적이고, 아이들에게도 기쁨을 줄 테니까요." 린데는 프리즈가 부적합하다고 판단한 이유에 대해서 명확하게 설명하지 않았다. 아마도 린데와 그의 아내는 밝은 풍경화의 이면에 깔린 긴장과 우울을 느끼고, 그런 분위기가 아이들에게 전달되지 않기를 바랐을 것이다.

1905년부터 1908년까지 뭉크가 이 그림에 주요하게 추가 혹은 변경한 것은 투명한 남녀, 원추형의 소녀 무리, 그리고 아마도 오른쪽 아래의 소녀일 것으로

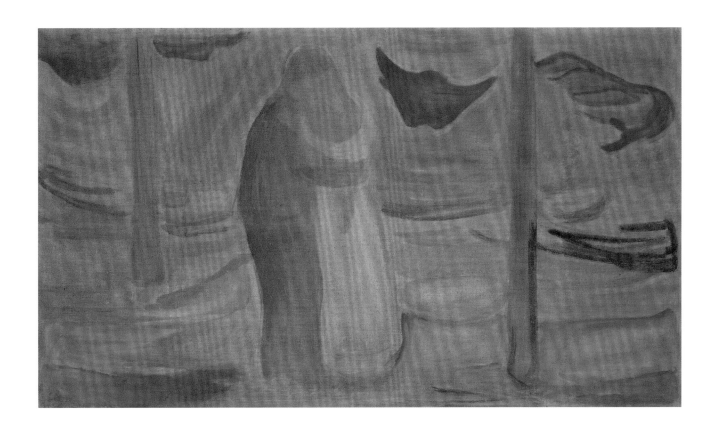

생각된다. 아르네 에굼은, 투명하게 묘사된 남녀는 사진의 이중노출 기법에서 힌트를 얻었을 것이라고 한다. 이 남녀는, 특히 여자의 얼굴은 조용하고 화창한 여름 풍경에 강한 긴장감을 주고 있다. 그림이 이제 장식으로서 기능을 할 이유가 없어지자, 뭉크는 이런 요소들을 자유롭게 그려 넣었다. 오른쪽 아래의 소녀는, 맨 처음에 그려 넣은 것이 너무 강렬했기 때문에 그것을 완화하려고 그린 것 같다. 타원형으로 두껍게 칠했을 뿐인 소녀의 얼굴은 심리적으로 해석할 수가 없다.

 뭉크는 베를린의 유명한 극장 경영주인 막스 라인하르트(1873 – 1943)와의 만남을 계기로 '생의 프리즈'를 다시 실내장식용으로 수정하게 된다. 독일극장의 예술감독이었던 라인하르트는 실내극장 설립을 추진 중이었고, 1906년 입센의 희곡 '유령'을 이 실내극장의 첫 작품으로 올렸다. 뭉크는 이 무대의 미술을 맡았다. 라인하르트는 발터 라테나우와 해리 케슬러 백작의 추천으로 뭉크를 만났다. 아마도 이때 뭉크는 이 극장의 작은 타원형 홀을 장식하는 프리즈의 설계도 의뢰받은 것 같다. 1978년에 베를린과 키엘에서 열린 뭉크의 '라인하르트 프리즈'전의 카탈로그(피터 크리거 작)에는, 열두 부분으로 된 연작이 상세하게 소개되어 있다. 크기는 린데 프리즈와 같았지만, 이번에는 어린이를 위한 그림을 그릴 의무는 없었다. 1907년 12월 26일, 뭉크는 친구 옌스 티스에게 편지를 써서, 작품을 완성한 데 안도하는 모습을 전했다. "베를린 실내극장의 장식은 문자 그대로 모진 고통이었다. 게다가 엄청난 노력에 비해 보수는 너무나 적다. 홀 하나를 장식하는 프리즈를 작업했다. 네 개의 벽면 전체를 둘렀는데, 모티프

해변의 연인
Couple on the Beach
라인하르트 프리즈에서
1907년, 애벌칠하지 않은 캔버스에 템페라, 90 × 155cm
베를린, 신국립미술관

는 오스고르스트란의 우리 집 근처의 해변에서 가져왔다. 여름밤의 남녀가 주인공이다."

이 프리즈에서 가장 중요하고도 참신한 시도는 새로운 기법을 도입한 것이다. 뭉크는 바탕칠을 하지 않은 캔버스에 템페라를 올리는 방법을 처음 사용했다. 그 결과 각각의 색은 깊고 투명하게 빛을 내는데, 표면에 광택이 없어서 노르웨이의 여름밤의 강렬한 빛을 생생하게 전달하는 작품이 되었다. 모티프가 어디에서 왔는지는 쉽게 알 수 있다. 노란 달빛의 기둥을 중심에 둔 〈오스고르스트란〉(60쪽)은 1895년 〈달빛〉(35쪽)의 모티프를 재현한 것이다. 〈두 소녀〉(59쪽)는 1894년 '생의 프리즈'에서 '사랑의 깨달음' 연작의 첫 작품으로 선을 보였는데, 〈빨강과 하양〉(뭉크 미술관)이란 제목을 달고 있었다. 이들은 〈여자의 세 시기〉(48쪽)와 〈생명의 춤〉(46-47쪽)에서 처음 두 단계에 해당한다. 〈해변의 연인〉(61쪽)은 초기 프리즈의 〈키스〉(41쪽)를 상기시킨다.

그 다음에 〈외로운 사람들〉(63쪽)이 있다. 이는 1899년에 같은 제목으로 제작한 아름다운 채색 목판화로 유명해진 주제를 변주한 작품이다. 카스파 다비트 프리드리히의 그림에 등장하는 뒷모습을 보이는 인물들과 대조해볼 가치가 있을 것이다. 프리드리히의 〈달을 응시하는 남녀〉 같은 작품에서는 종교적인 측면이 강조되어 있고, '해방 전쟁'이 한창이던 당시에 독일 전통복장을 그린 정치적 의미를 생각하면 역사적 측면도 큰 주제라고 할 수 있을 것이다. 그에 비해 뭉크의 경우 진정한 주제는 성적인 긴장감이다. 인물과 풍경은 모두 성적 요소에 관련된 자연의 힘을 상징적으로 표현하는 수단으로 사용되고 있다.

라인하르트 프리즈는 문 위와 창과 창 사이에 걸렸다. 매우 높은 곳이 었기 때문에, 뭉크는 붓을 뚜렷하고 대담하게 사용하여 멀리서 보더라도 강한 인상을 받을 수 있도록 했다. 이때만큼 인물에 가볍고 리듬감 있는 움직임을 부여하고, 그 주변에 충분한 공간을 두어 풍경에 분배한 적은 결코 없었다. 그리고 이번만은 뭉크가 나중에 작성한 글에서 의미한 바를 충분히 납득할 수 있다. "깊숙이 들어간 해안선이 연작 전체를 관통한다. 그 맞은편에는 끊임없이 요동치는 넓은 바다가 펼쳐져 있고, 나무숲 아래에는 기쁨과 슬픔을 품은 다양한 생명이 숨을 쉬고 있다."

프리즈에 대한 반응은 그다지 좋지 않았다. 작품이 걸린 타원형 홀 역시 행사장으로 이따금 사용되었을 뿐이다. 1912년에는 홀의 내부장식을 바꾸게 되어 작품은 화상 휴고 페를스를 통해 팔리게 되었다. 그 이후 이 걸작 연작은 본래의 장소에서 한꺼번에 볼 기회가 다시 오지 않았다. 1966년에 이르러서야 베를린 국립미술관이 여덟 점을 매입할 수 있었고 다시 연작으로 재구성하게 되었다.

1914년부터 1916년까지 제작한 크리스티아니아 대학의 대강당 벽화는, 이 작품을 다른 구상으로 재구성한 속편이라고 볼 수 있다. 뭉크 자신도 이렇게 말했다. "생의 프리즈는 개인의 고뇌와 기쁨을 클로즈업해서 보여주지만, 대학 벽화는 강대하고 영원한 전진하는 힘을 표현한다." 열한 점의 당당한 캔버스는 다

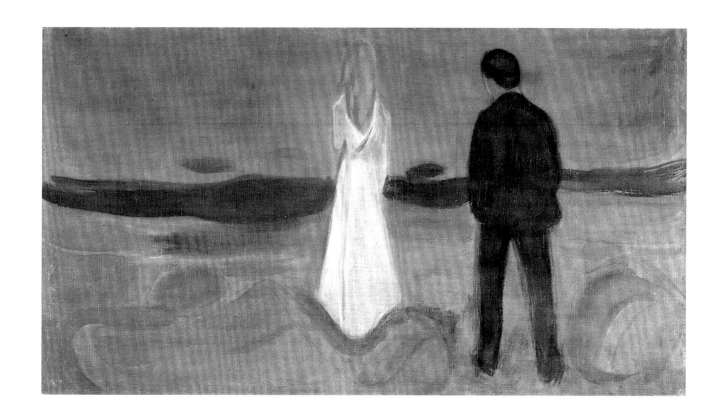

섯 쌍으로 나뉘어 장방형 강당의 좌우 벽에 다소 올려다보는 위치에 장식되었
다. 막다른 벽에 걸린 〈태양〉(84–85쪽)은 크라예뢰 협만 위로 떠오르는 거대한
태양을 이상적으로 묘사한 당당한 걸작이다. 측벽에 걸린 주요 작품 두 점은 모
두 너비가 11미터를 넘는 대작으로, 어머니와 아이들의 모습을 우화적으로 그
린 〈알마 마테르〉와 소년에게 이야기를 들려주는 노인을 그린 〈역사〉이다.

　　1921년 크리스티아니아의 프레이아 초콜릿 공장의 직원 식당용 프리즈를 의
뢰받은 뭉크는 이듬해에 린데 프리즈의 차분한 분위기를 살려 그림 열두 점을
완성했다. 말년까지 뭉크는 자신의 프리즈로 장식할 공간에 대한 갈망을 멈추
지 않았다. 일흔에 가까워져 눈병으로 고생하면서도 오슬로에 신축 중이던 시
청사에 생애 최고의 작품을 제작하는 사업에 관심을 두고 있었다. 1928년 구상
에 착수했으나 결국 실현되지 않았다. 어찌 되었든 "오랫동안 중단되기도 했지
만 생의 프리즈는 거의 30년이 걸렸다"는 뭉크의 말에 다시 10년을 더한다고 해
도 결코 과장은 아닐 것이다. 뭉크의 작품세계에 있어서 프리즈가 큰 비중을 차
지하기 때문에, 뭉크의 예술은 배경이 되는 문맥이나 순서와 연관지어서 이해
해야 한다는 결론에 도달하게 된다. 하지만 모든 위대한 예술 작품은 역사적 순
간, 사회적 배경, 창작의 형식적 조건 등을 초월하는 것이며 이는 뭉크의 경우
에도 마찬가지이다. 뭉크의 예술이 시대를 초월하여 살아가고 있는 까닭은, 하
나하나의 작품에 힘이 담겨 있기 때문이다.

두 사람. 외로운 사람들
Two Human Beings. The Lonely Ones
라인하르트 프리즈에서
1906/07년. 애벌칠하지 않은 캔버스에 템페라.
89.5×159.5cm
에센. 폴크방 미술관

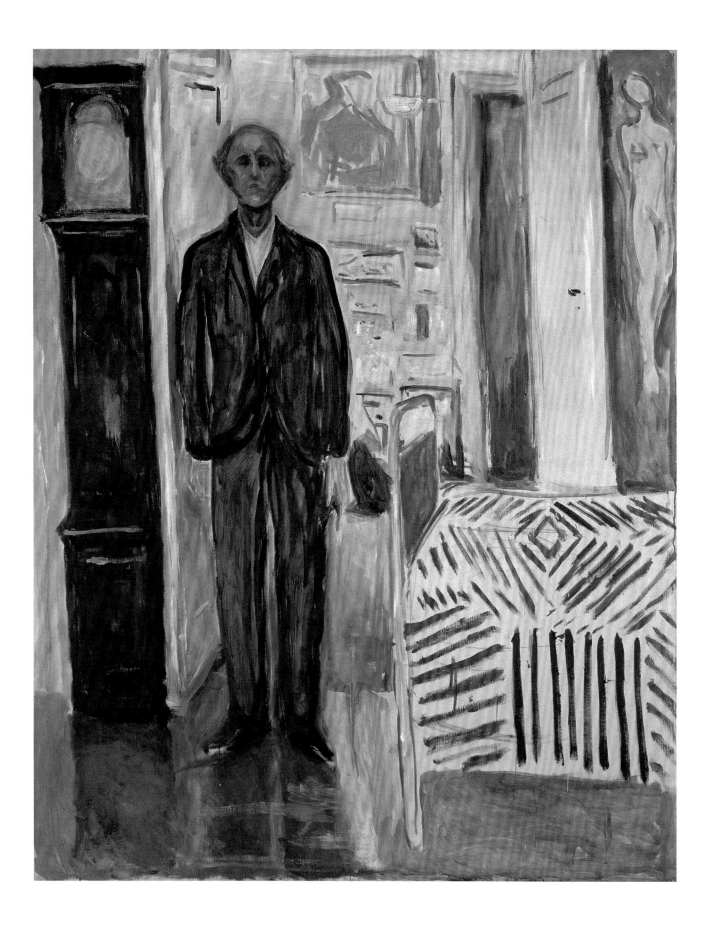

말년에 인정받다
초상화, 풍경화, 자화상

지금까지 살펴본 대로, 뭉크의 화가로서의 경력은 스캔들과 함께 시작되었다. 오슬로 대학 대강당의 장식화가 아니었다면, 뭉크는 '생의 프리즈'의 마지막 안식처를 찾겠다는 멈출 수 없는 소망을 끝내 실현할 수 없었을 것이다. 그러나 대강당 작품들은 작품이 있을 곳의 학문적인 성격에 대응하여 구상해야 했다. 대표작을 풍부하게 갖추고 있는 오슬로의 뭉크 미술관을 제외하면, 앞서 말한 국립미술관의 천창이 있는 갤러리가 유일하게 뭉크의 작품을 크게 프리즈로서 분류하여 전시하고 있는 곳이다. 단 일부는 뭉크의 에켈리 작업실의 방식대로 전시되고 있다. 그리고 여덟 점의 라인하르트 프리즈가 전시된 베를린의 국립미술관도 부분적으로나마 뭉크의 프리즈 설치 방식을 실현했다고 할 수 있다.

뭉크가 진정한 돌파구를 연 것은 독일인데, 거기서 처음 안정된 평가를 얻게 되었다. 독일은 나중에 표현주의 예술이 풍요롭게 꽃핀 땅이기도하다. 새로운 세기를 맞아, 뭉크는 독일이 자신의 예술을 정당하게 평가해 줄 준비가 되어 있음을 알았다. 먼저 뭉크를 인정한 이들은, 앞서 언급한 막스 린데(1862-1940) 박사, 판사인 구스타프 시플러(1857-1935), 화상이자 수집가인 알베르트 콜만(1837-1915), 작가이자 정치가인 해리 케슬러(1868-1937) 백작 등의 개인 수집가이다. 뭉크는 이들의 초상화를 그렸는데, 역시 여러 가지 버전으로 제작했다. 또 카시러와 콤메타라는 대형 화랑이 계약 조건으로 작품을 사준 것이 독일에서 큰 전기가 되었다. 뭉크는 1901년에는 베를린의 파울 카시러 화랑에서, 1903년에는 함부르크의 콤메터 화랑에서 개인전을 열었다. 1912년에 열린 쾰른의 분리파 전시에서는 방을 하나 배정받아 작품 서른두 점을 걸었다. 이를 계기로 뭉크는 고흐, 세잔, 고갱, 피카소 등과 어깨를 나란히 하면서, 국제적인 명성을 얻게 되었다. 제1차 세계대전 이전에도 미술관이나 유명한 개인 컬렉션(예를 들어, 나중에 에센의 폴크방 미술관의 중심 부분이 되는 하겐의 카를 에른스트 오스트하우스의 컬렉션)에서 뭉크의 작품을 구입한 적이 있다. 그러나 독일의 주요 미술관이 뭉크의 작품을 구입하기 시작한 것은 대체로 1920년 이후, 뭉크가 예순 살이 가까웠을 때이다. 1925년에 린데 박사가 재정난으로 뵈클린, 토마, 라이블, 마네, 모네, 드가,

64쪽
시계와 침대 사이의 자화상
Self-Portrait between the Clock and the Bed
1940-43년, 캔버스에 유채, 149.5×120.5cm
오슬로, 뭉크 미술관

시냐크, 로댕, 그리고 뭉크를 포함한 뛰어난 동시대의 미술품 컬렉션을 양도할 수밖에 없었는데, 이때 독일 각지의 미술관에서 뭉크의 작품을 거의 대부분 사들였다. 린데는 이때 다음과 같은 편지를 뭉크에게 보냈다. "친애하는 뭉크 씨. 미술관들이 점차 당신의 작품을 매입하는 때가 왔습니다. 나로서는 물론 '늦었어!'라고 말하고 싶지만 말입니다."

오슬로의 국립미술관은 비교적 초기의 주요 작품을 소장하고 있는데, 대부분 1909-10년에 올라프 쇼가 기증한 것이다. 독일의 미술관들은 1920년 중반부터 뭉크의 작품을 입수하기 시작했고, 약 5년 후부터 스위스의 미술관이 그 뒤를 따랐다. 취리히 쿤스트하우스의 관장 빌헬름 바르트만은 뭉크의 작품에 투자하라고 꾸준히 후원자들을 설득했다. 그 결과 이곳의 뭉크 컬렉션은 오늘날 중부 유럽에서 가장 큰 규모가 되었다. 독일의 미술관의 경우는 국내외의 현대미술에 조예가 깊은 관장들이 많아서, 미술관이 나서서 뭉크 작품을 구입해왔다. 당시 함부르크 미술공예관의 관장을 맡고 있던 막스 자우어란트는, 1929년의 독일미술관협회대회에서 다음과 같이 말했다. "우리 미술관이 반드시 현대미술 작품을 소장해야 하는 까닭은 현대미술을 위한 것도 아니고, 또한 예술가를 위한 것도 아닙니다. 과거의 예술을 올바른 관점에서 평가하기 위해 필요한 것입니다."

제1차 세계대전 후 10년 동안, 독일의 미술관들은 세계의 현대미술 작품을 체계적으로 소장하기 시작했다. 뭉크는 저명한 프랑스 화가들과 더불어 미술관의 주요 구입작가 명단을 장식하는 화가가 되었다. 1930년에 베를린 국립미술관의 관장 루트비히 유스티는 뭉크가 독일에 미친 영향을 이렇게 회고했다. "해외의 위대한 화가들 중에 에드바르 뭉크만큼 독일 현대미술에 큰 영향을 끼친 사람은 없다." 그래서 독일 각지에서 상설 컬렉션으로 뭉크의 작품을 갖추려는 움직임이 많아졌다. 뭉크의 예술은 1920년대부터, 나치가 독일의 문화 정책을 역전시킬 때까지 독일 미술과 프랑스 미술을 잇는 중개자로서도 큰 역할을 했다.

새로운 세기를 맞아, 인생의 여러 단계라는 주제는 뭉크의 예술에 있어서 점점 중요성을 띠었다. 그의 작품 속의 인물은 언제나 개인이며, 유형화되어 있다. 각각의 용모를 자세히 관찰하여 표정과 옷차림, 자세 등을 구별해서 그릴 경우에도, 그는 구도와 붓질, 색의 사용법 등에서 반드시 순화된 전형적인 요소를 사용했다.

1902년에 완성한 〈인생의 네 시기〉(67쪽, 베르겐의 라스무스 마이어 컬렉션)에는 오스고르스트란의 마을 길에 서 있는 세 여인과 한 소녀를 그렸다. 이 마을 길은 인생행로를 상징적으로 표현했다고 할 수 있다. 정면에 선 커다란 붉은 모자를 쓴 소녀는 부퍼탈에 있는 〈붉은 모자의 소녀〉처럼 슬픈 표정은 아니지만, 정면을 향한 자세는 확실히 〈죽은 어머니와 아이〉(57쪽)와 비슷하다. 소녀의 왼쪽 뒤로 고급 모자를 쓴 젊은 여자가 있고, 오른쪽 눈 부위가 거무스름하고 뼈가 앙상한 노부인이 반쯤 가려진 채, 옆모습을 보이고 서 있다. 마지막으로 그 뒤쪽에, 화면 오른쪽 노란색 집의 벽 옆에 허리가 굽은 백발의 노파가 움직이고 있

67쪽
인생의 네 시기
Four Ages in Life
1902년, 캔버스에 유채, 130.4×100.4cm
베르겐, KODE 미술관,
라스무스 마이어 컬렉션

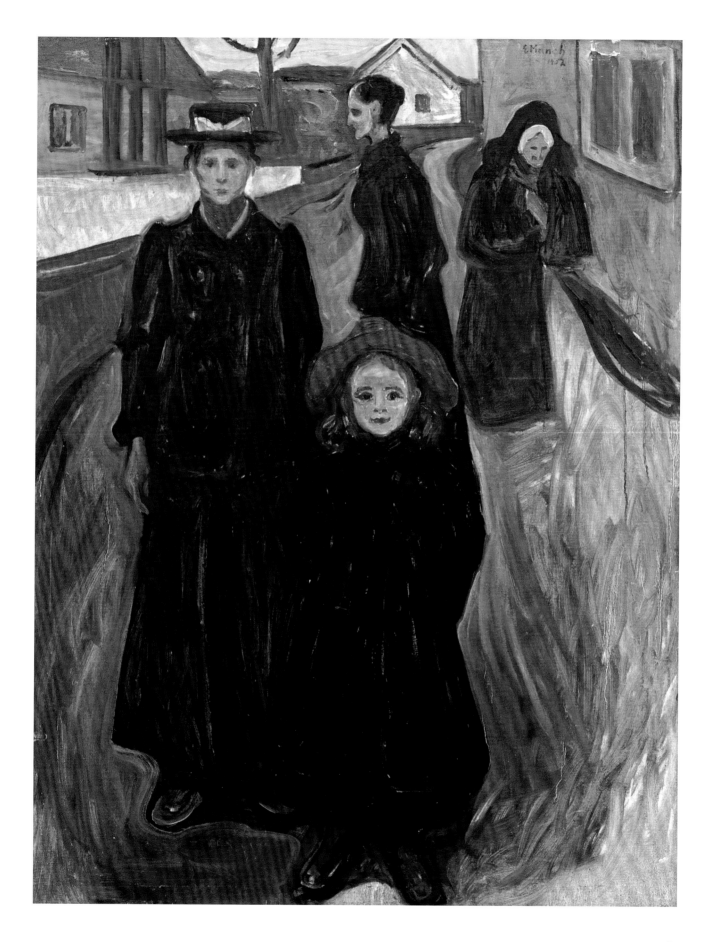

다. 네 인물은 그 자세를 보면 관련이 없어 보이지만, 뭉크는 도로를 밤색으로 크게 쓸어내는 것처럼 붓질을 해서 네 사람을 하나의 그룹으로 묶었다. 소녀와 노파의 옷은 다른 두 여인과 구분되어, 근심이 없는 사람들임을 나타냈다.

두 여자(어머니와 딸)라는 제재는, 늦어도 1896년경부터 뭉크를 사로잡았다. 이 무렵 파리의 전위극장인 테아트르 드 뢰브르에서 입센의 〈페르 귄트〉가 상연되었고, 뭉크가 무대 미술을 맡았다. 1897년에 제작한 대형 〈어머니와 딸〉(69쪽)에는 어디인지 확실히 알아볼 수 없는 녹색의 경사지를 배경으로 여동생 잉게르와 이모 카렌 비욀스타가 그려져 있다. 이 장면에서 유일한 소도구는 왼쪽의 오렌지색 집과 가운데 있는 황금색 보름달뿐이다. 그래서 우리는 〈페르 귄트〉의 등장인물인 젊은 솔베이지와 늙은 어머니 오세의 소리 없는 대화에만 집중하게 된다. 얇게 칠한 물감, 그리고 특히 화면의 오른쪽 방향으로 어깨와 손목을 이용하여 힘 있게 칠한 붓자국 등은 이 장면에 생생한 에너지를 더했다.

실제로 풍경을 구체성 없이 추상에 가깝게 묘사함으로써 여인들의 고독이 강조되고, 두 사람의 몸과 옷이 두드러져 보인다. 이모의 검은 드레스에 붉은색과 파란색으로 테를 둘러서, 복잡한 색조를 섞어 비쳐 보이게 표현한 잉게르의 흰 드레스와 뚜렷하게 구분했다. 뭉크는 우선 색을 몇 번이고 칠하고 그 위에 흰색을 중첩하는 방법으로 반짝이는 것 같은 흰색의 효과를 살렸다. 풍경과 인물, 앉고 선 포즈, 파란색과 흰색, 붉은 기가 있는 검정 등을 중첩하여 조화시킨 것 등이 이 작품을 독특한 울림을 느끼게 하는 두 사람의 초상화로 만들었다.

2년이 지난 1899년에 뭉크는 모두 열두 점의 변형작이 있는 〈다리 위의 소녀들〉의 첫 번째 버전을 완성했다. 이 버전에서는 젊은 여자 셋이 등을 돌리고, 오스고르스트란 선창다리의 난간에서 어두운 바다를 바라보고 있다. 뭉크는 이 그림에 자신이 좋아하는 모티프를 사용했다. 화면의 깊은 곳으로 물러나는 길로 깊이감을 강조한 것이다. 왼쪽 아래에서 오른쪽 위로 이어진 대각선은 〈절규〉(52쪽)의 오른쪽에서 왼쪽으로 이어진 대각선이 뒤바뀐 것이기도 하다. 오른쪽 위에서 도로를 향해 좁아지는 다리의 선, 그리고 난간 역시 우리를 회화 공간의 깊은 곳으로 빠져들게 한다. 이 선들에는 〈절규〉에서와 달리 격렬하고 역동적인 느낌이 전혀 없다. 구도상으로 충격을 완화하는 두 가지 요소는, 화면의 왼쪽을 가득 차지하고 있는 쾨스테루 저택 옆의 큰 나무와, 크리스티아니아 협만의 수면에 드리운 검은 그림자이다. 특히 세 소녀들의 화사한 차림으로 인해 그림은 전체적으로 가벼워 보인다. 하지만 물에 비친 불길한 검은 그림자가 이 경쾌함을 억누른다. 나무의 검은 그림자는 다른 작품에서 볼 수 있는 달빛의 기둥과 마찬가지로, 소녀들에 대해 이상한 마력을 뿜는 듯하다. 나무와 그 그림자는 구도적으로 확실히 소녀들과 조화를 이룬다.

여기서도 뭉크의 두드러진 특징은, 현실을 사실적으로 묘사하지 않는다는 데 있다. 모티프는 오스고르스트란의 일상생활이다. 소녀들이 데이트 상대를 기다리고 있는 것인지, 아니면 젊은 아내들이 증기선에서 집으로 돌아오는 남편을 기다리는 것인지 알 수 없다. 쾨스테루 저택 부지를 에워싼 벽과 흰 담장

〈페르 귄트〉 극장 프로그램북
1896년. 종이에 석판화. 25×29.8cm
오슬로, 국립미술관

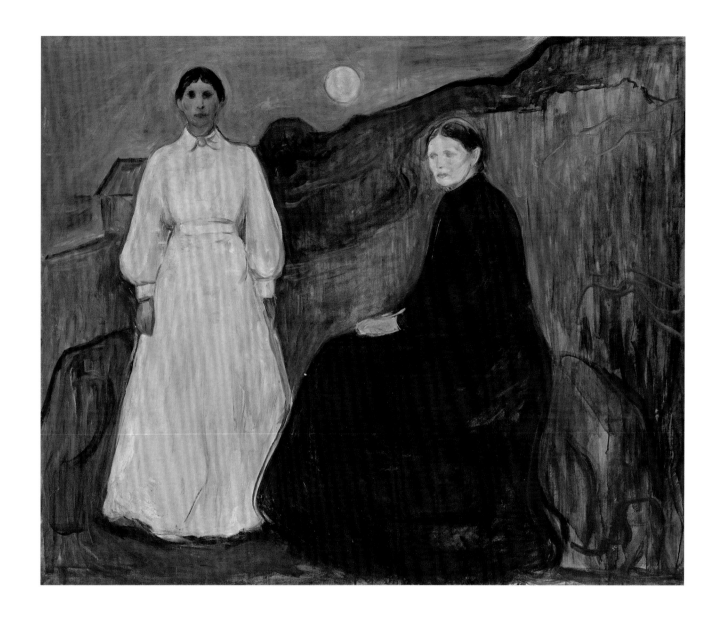

어머니와 딸
Mother and Daughter
1897 또는 1899년, 캔버스에 유채, 135×163cm
오슬로, 국립미술관

은, 윤곽선을 두른 색 선으로 간략하게 묘사했다. 큰 나무 너머로 달이 보이는데, 수면에 반사되지는 않았다. 여기서는 나무의 그림자가 달빛의 기둥을 대신하고 있는 것이다.

3년 후인 1902년에 그린 〈다리 위의 여인들〉(71쪽)은 첫 번째 버전보다 색채가 훨씬 밝다. 달도 없고, 여름밤이 아닌 대낮의 정경이다. 선창다리는 구도의 중앙을 차지했다. 파란색 옷을 차려입고 전면 중앙에서 이쪽을 보고 걷고 있는 젊은 여자가 공간적 거리감을 차단하고 있다. 이 여성은 뭉크가 젊은 시절의 연인인 오세 뇌레고르를 추억하여 그린 것일지도 모른다. 여자들의 무리에서 혼자 떨어져 나온 여자라는 모티프는 〈폭풍우〉(39쪽)와 마찬가지이다. 하지만 1893년의 그 작품과는 대조적인 점이 있다. 이 작품에서는 불안이나 위협이 거의 느껴지지 않는다. 이보다도 더 밝은 변형작(예를 들어 베르겐이나, 스톡홀름의 틸스카 갤러리에 있는 작품)에 대해서 논했던 구이도 마냐구아뇨는, 뭉크가 주제를 떠나서 그

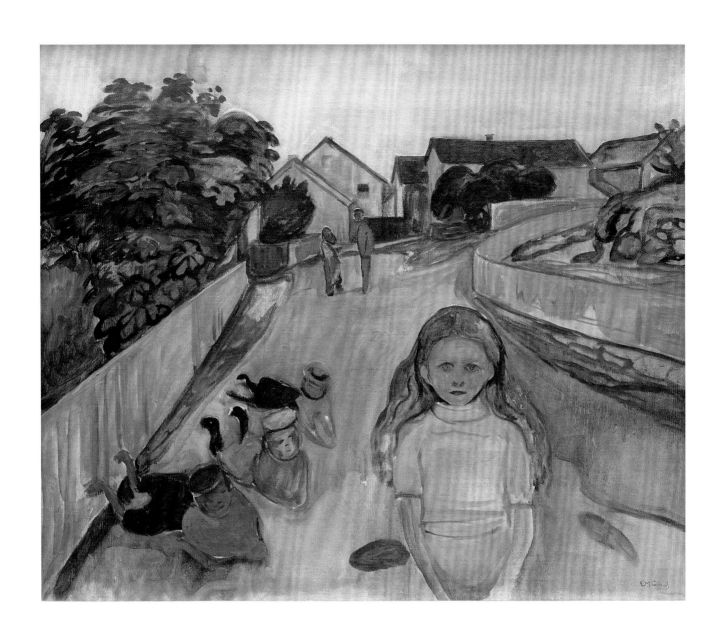

오스고르스트란의 거리
Street in Åsgårdstrand
1902년, 캔버스에 유채, 74.5×89cm
베르겐, KODE 미술관,
라스무스 마이어 컬렉션

림을 그리는 일 자체로 되돌아간 결과일 것이라고 지적했다. 하지만 만약 그것
이 사실이라고 해도, 그것은 일시적으로 우선순위를 뒤바꾼 것일 뿐이다. 여기
서 관심을 갖고 살펴야 할 것은 얼굴을 알아볼 수 있는 여자의 초상화와, 한 여
자가 무리에서 벗어나 있는 두 가지 유형이 완전하게 들어있다는 점이다. 스톡
홀름 버전에서는 뭉크는 피라미드형 여자의 무리에 대하여 난간에 기댄 남자
셋을 그려 넣었다. 즉, 밝은 분위기의 변형작에 있어서조차 뭉크의 주제는 본래
의 관심사인 '생의 프리즈'와 밀접하게 연관되어 나타났고, 우리가 편의에 따라
'인생의 여러 단계'나 '남녀관계'로 분류한 주제에 충실했던 것이다.

　'순수한' 어린 시절도 뭉크의 회화구상의 일부이다. 현재 베르겐에 있는 1891
년 버전의 〈오스고르스트란의 거리〉에는 밝은색 담을 두른 마을 길이 보인다.
배경에는 두 인물이 서서 이야기를 나누고 있다. 정면에는 겁에 질리고 따지는

듯한, 파란 눈을 한 소녀가 도발적으로 클로즈업되어 있다. 길바닥에 엎드려 소녀를 바라보는 소년 셋이 소녀의 표정과 관련되어 있을 것이다. 다리를 쳐들고 배를 깔고 누운 자세로 보아 소년들은 예의를 모르는 악동들이다. 남자들만 모인 그 무리가 소녀를 두려움에 빠뜨리고 난처하게 만든 것이다.

남녀관계를 바라보는 뭉크 특유의 시각은 1905-06년 제작된 〈마을의 거리〉(73쪽)에도 나타난다. 뭉크는 1905-06년 겨울을 독일의 바트 일머나우와 그 인근의 바트 엘거스부르크에서 보냈다. 튀링겐 북쪽 숲에서, 그 무렵 얻은 병과 베를린의 어수선한 도시생활의 피로를 치유했다. 이모 비월스타에게 쓴 편지에서 "시골의 공기가 내 신경에 어떤 효험이 있는지" 시험해보고 싶다고 했다. 그

다리 위의 여인들
Women on the Bridge
1902년, 캔버스에 유채, 184×205cm
베르겐, KODE 미술관,
라스무스 마이어 컬렉션

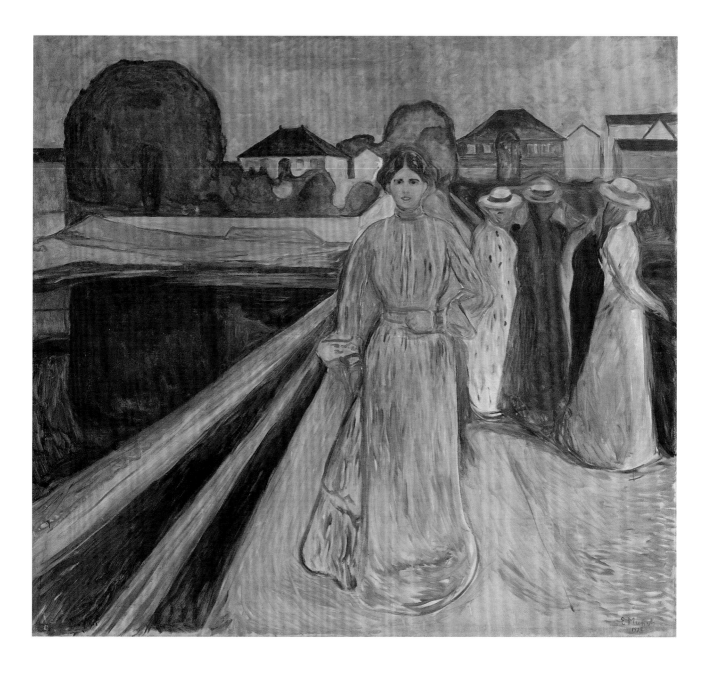

곳에 있는 동안 그는 〈엘거스부르크의 해빙〉 등의 풍경화와, 입센의 '유령'의 무대미술, 초상화, 자화상, 그리고 이 〈마을의 거리〉를 그렸다. 왼쪽으로 마을 광장의 흰 눈길에 완전히 몸을 밀착하고 서 있는 소년들 무리가 보이고, 여기에 대응하듯이 배경에는 소녀들이 나무 밑에 무리를 이루고 있다. 붉은 옷을 입은 소녀가 과감하게 약간 앞쪽으로 나와 있다. 구도 면에서 소녀의 붉은색은 소년들의 검푸른 색과 균형을 이루고 있다. 그 붉은색과 오른쪽 아래 오리들의 노란색, 수오리 부리의 붉은색, 구름 사이로 보이는 밝고 파란 하늘 등 모든 색이 조화를 이루어 전체 분위기에 경쾌함을 주고 있다. 나중에 뭉크는 오른쪽 끄트머리에 젊은이의 뒷모습을 푸른 윤곽선으로 가볍게 그려넣었다. 〈카를 요한의 저녁〉(50-51쪽)에서 홀로 길을 가는 인물처럼 이 젊은이 역시 다른 사람들과 반대 방향을 향하고 있다. 독일의 시골 마을도 개인 대 집단, 그리고 각각의 성 역할에 갇힌 소년 대 소녀의 드라마의 무대가 된 것이다. 전경의 오리 같은 '순수한' 생명체조차, 이 긴장과 대립의 상호작용에 휘말려 있다. 이와 관련해서 보면, 1913년의 〈오리와 칠면조〉(72쪽)도 의미를 충분히 이해할 수 있다.

일화적이고 풍속화적인 성격의 작품에서조차, 뭉크의 인물은 그의 인생관을 표현하는 소재로 바뀌었다. 앞서 말했듯이, 뭉크는 1904년 12월 린데 박사의 자녀들의 방에 프리즈를 설치하기 위해 뤼베크에 갔다. 뭉크는 후원자 알베르트 콜만에게 1904년 12월 9일 이렇게 편지를 썼다. "프리즈는 임시로 적당한 자리에 걸어놨습니다. 상태도 괜찮고 작품 각각의 조화도 흡족합니다. 하지만 지나치게 강렬해서 섬세한 흰색의 제정 시대풍 가구들이 있는 작은 방에 들여놓으면 압박감이 느껴질지도 모르겠습니다." 뤼베크에 있는 동안, 뭉크는 린데 박사의 장인인 함부르크의 홀투젠 상원의원의 초상화 제작을 의뢰받았다. 따라서 뭉크는 12월 대부분을 린데 박사의 집에 머물렀을 것으로 보인다. 처음엔 모든 것이 순조롭게 진행되었으나 크리스마스를 전후해서 사이가 틀어졌다. 불화는 뭉크의 신경증세를 악화시켰고, 그는 그것을 술로 다스리려고 했다. 급기야 함부르크의 작업은 취소되고 말았다. 그 무렵이 뭉크가 뤼베크의 사창가를 드나들던 때였던 듯한데, 그 결과 중에 하나가 1904-05년 작 〈사창가의 크리스마스〉(77쪽)이다. 이 원색적인 그림은 밝으면서도 우울하다. 말하자면 아이러니로 혼란스러운 낭만적 풍경이라고 할까. 여자들은 크리스마스트리를 장식하고, 한껏 멋을 부리고 책도 읽고 담배도 피우면서 쉬고 있다. 이 비아냥거리는 듯 다소 음란한 '성스러운 밤' 풍경을 스스로의 신심 깊은 성장과정과 명문 린데 가문의 '우아한 제정 시대풍의 흰 가구'에 대한 뭉크의 답변이라고 보는 것은 그다지 과한 것은 아닐 것이다.

1913년의 〈하품하는 소녀〉(75쪽) 역시 비슷한 작품이다. 빨간색 침대 모서리에 걸터앉은 옷 벗은 여인은 방금 잠에서 깬 듯하다. 벌어진 입 사이로 하품이 새어나오는 이 그림을 보면, 테오도르 아도르노의 흥미로운 말이 딱 들어맞는다. "사람이 하품을 하면 내면의 심연이 크게 열린다." 왼쪽 발의 위치는 발을 따뜻하게 하기 위한 것일 수도 있지만 또한 무의식적인 반사 행위이기도 하다.

오리와 칠면조
Ducks and Turkeys
1913년, 캔버스에 유채, 80×100cm
베르겐, KODE 미술관,
롤프 스테네르센 컬렉션

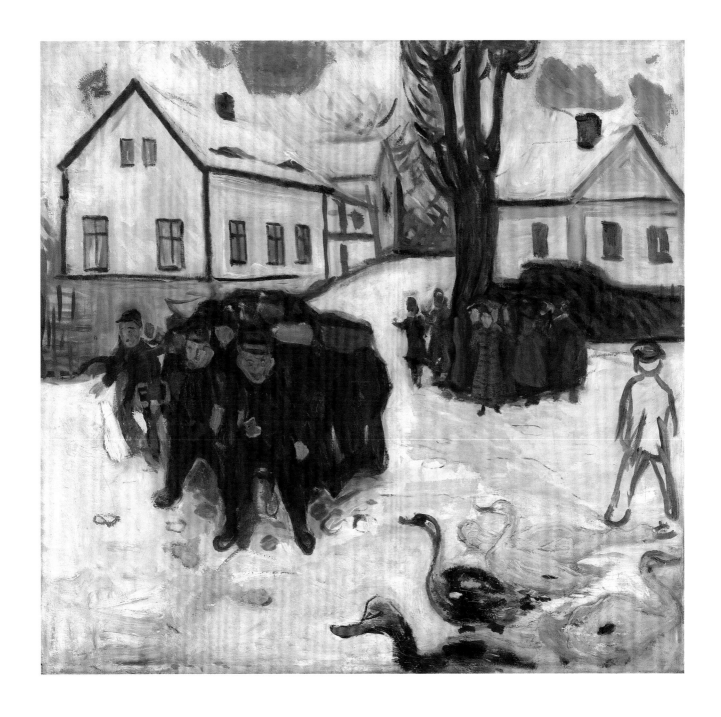

전체적인 상황은 〈사춘기〉(33쪽)를 연상시키지만 큰 차이가 있다. 사춘기 소녀의
뒤에 그려진 거대한 그림자로 인해 상징적으로 표현되었던 불안은, 20년 후 〈하
품하는 소녀〉에서 편안한 분위기의 안락한 자세로 대체되었다. 이 그림의 그림
자에는 불안의 요소가 없다. 이 시기에 그린 누드 작품의 기조는 거친 색의 사
용법에서 오는 유쾌한 관능성이라고 해도 좋을 것이다. 아르네 에굼과 유르겐
슐체는 뭉크의 이런 면이 야수파 또는 앙리 마티스와 가깝다고 지적한다. 그러
나 〈하품하는 소녀〉의 격렬한 색채는 뭉크 특유의 엄격한 구도에 의해 제약을
받는다. 뭉크는 구조적으로 안정된 틀을 확보함으로써 이미지를 하나로 통합한

마을의 거리
The Village Street
1905/06년, 캔버스에 유채, 100×105cm
오슬로, 뭉크 미술관

다. 여기서도 구도의 기본이 되는 것은 좌우를 잘라낸 수평의 침대 선과, 중심축에서 다소 왼쪽으로 벗어나 앉아 있는 소녀의 수직선의 조화이다.

뭉크는 이 구조의 원칙을 1918년과 1919년 제작한 자화상에서도 적용했다. 〈스페인 독감에 걸린 자화상〉(89쪽)에서는 심각한 병에서 회복 중인 뭉크가 힘없는 수평의 병상에서 수직으로 일어나는 자세로 그려져 있다. 이 작품들에서는 긴장과 고립의 표정이 두드러져 있는데, 그렇게 보면 〈하품하는 소녀〉의 밝은 느낌은 다른 시각으로 보인다. 같은 시기에 제작한 〈울부짖는 소녀〉(함부르크 미술관)를 보면 뭉크의 여성상이 약간의 움직임을 더하는 것만으로, 서로 다르게 보이는 경계선상에 있다는 것을 알 수 있다. 하품하는 여자는 곧바로 절규하는 여자가 될 수 있으며, 그 차이는 아주 미미한 것이다. 오른쪽의 탁자는 수직축을 보강한다는 구도상의 기능과는 별개로 〈병든 아이〉의 병실에도 이미 갖춰져 있었던 것임을 알 수 있다. 주제의 변화에도 불구하고 뚜렷하게 살아 있는 뭉크의 시각언어는, 그의 다양한 작품을 위대하게 만드는 동시에 화풍에 독창성과 일관성을 부여했다.

모델을 사용하거나 〈다리 위의 여인들〉처럼 누가 누구인지 알 수 없는 사람들의 무리를 그린 표현에서 초상화 자체로 변천하는 데는 명확한 경계가 없다. 따라서 밝혀지지 않은 등장인물이 누구인지 파악하려면 많은 연구가 수행되거나 요행을 바라야 한다. 예를 들면 카린 폰 마우어는 1902년 작 〈오스고르스트란의 네 소녀〉(76쪽)에 등장하는 소녀들의 이름을 밝혀냈다. 오스고르스트란의 오드와 모세 오센에 따르면 그들은 한스와 올레피네 부게 부부의 네 딸, 안나, 루트, 에르디스, 에들레이다. 슈투트가르트 미술관의 도록에는 "어느 날 뭉크는 현관에서 네 소녀가 나들이옷을 입고 길을 나선 것을 보았다. 그는 그들을 불러 세워 그 자리에 그대로 서서 움직이지 말라고 하고 나서, 그들을 그렸다"고 적혀 있다. 아이들은 도시에서 놀러온 이방인이 아닌 현지 시골 아이들이다. 그래서 외지에서 온 뭉크 앞에서 쑥스러웠던지 그와 거리를 두고 서 있다. 뭉크는 이런 자연주의적이고 인상주의적인 장면을 포착하여, 아이들을 '인생'의 이미지로 변화시켰다. 피터 크리거는 이 현실의 변형을 설득력 있는 어조로 이렇게 설명했다. "그는 지저분한 황토색 벽 앞에 시골 소녀들을 나란히 세웠다. 그림은 거무죽죽하고 지저분한 색채가 주를 이루는데, 이것은 이른 봄의 어둡고 흐린 하루를 나타낼 뿐만 아니라 아이들의 심리상태도 반영하고 있다. 무거운 검회색 코트와 옷에도, 판자벽과 비슷한 갈색이 강한 노란색 얼굴의 표정에도 짓눌린 슬픔이 떠 있다." 뭉크 특유의 구조적 정확성은 이 작품에서도, 노란 벽의 널찍한 수평의 선과 그 벽과 직각을 이룬 소녀들의 네 개의 수직선에서 확인할 수 있다. 소녀들의 모습을 둘러싼 굵은 선과, 좀 더 나이 든 두 소녀가 쓰고 있는 각모 같은 모자의 들쭉날쭉한 형태가 아이들의 고립된 모습을 한층 부각시키고 있다. 어느 아이나 순종적이고 온순한 표정인데, 앞서 말한 고립감에도 불구하고 그것이 네 아이를 하나로 통합하고 있다. 이 작품은 나중에 제작한 두 가지 변형작(뭉크 미술관)보다 훨씬 안정된 작품이다.

75쪽
하품하는 소녀
Girl Yawning
1913년, 캔버스에 유채, 110×100cm
베르겐, KODE 미술관,
롤프 스테네르센 컬렉션

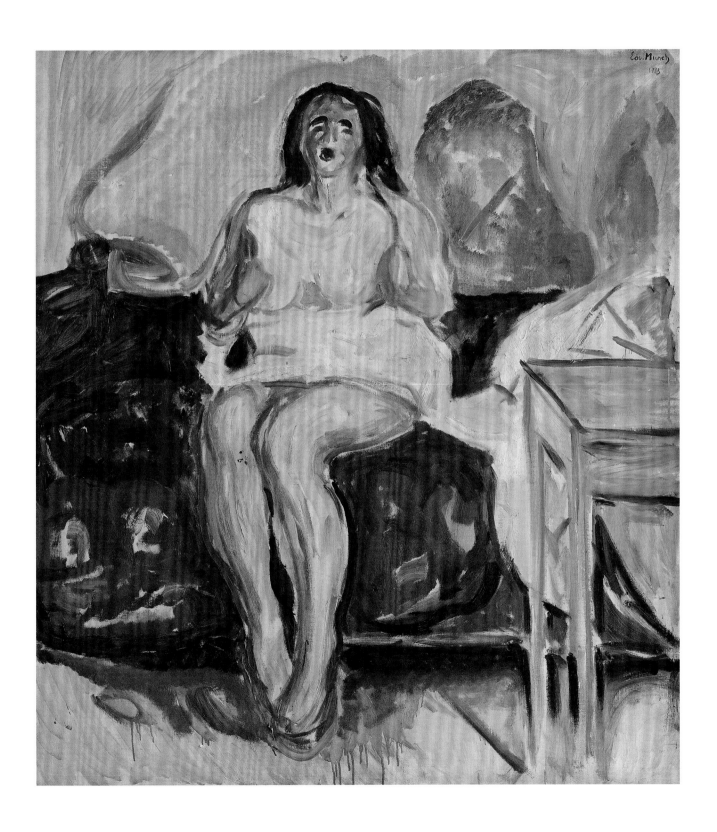

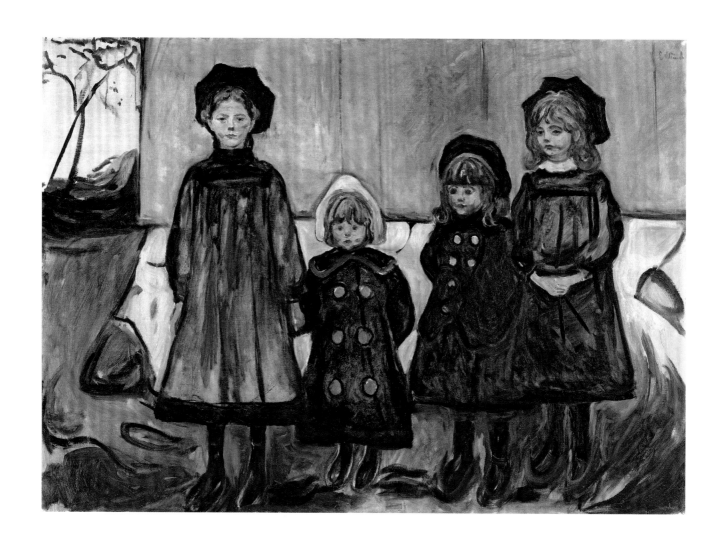

오스고르스트란의 네 소녀
Four Girls at Åsgårdstrand
1902년, 캔버스에 유채, 89.5×125.5cm
슈투트가르트, 주립미술관

　　그로부터 1년 후, 이 그림과 대비할 목적으로 〈린데 박사의 네 아들〉(78쪽)을 완성한다. 한때 뤼베크 미술관 관장이었던 카를 게오르크 하이제(1890-1979)는 1926년 막스 린데 박사에게서 이 그림을 구입했다. 그는 린데 박사에게서 들은 대로 이 그림이 그려진 경위를 1956년에 발표한 뭉크에 관한 연구 논문에 실었다. "공원에서 놀다 이국 방문객에게 졸지에 불려온 아이들의 호기심 어린 얼굴에서 다소 부끄러운 기색이 보인다. 그들은 정원으로 통하는 흰색 이중문 앞에 서 있다. 화가는 그 자리에서 이 만남을 화폭에 옮겨야겠다고 마음먹었다." 여기서도 무대 같은 공간에 인물을 도열시키는 뭉크의 기법이 확인된다. 소년들과 오스고르스트란 지역 소녀들 사이의 심리적·사회적 차이점은 파악하기 쉽다. 나들이옷을 차려입은 시골 소녀들이 경직되고 구속된 인상이라면, 린데 박사의 아이들은 여유롭고 자신감 있는 태도이다. 소년들의 다양한 자세는 매우 느긋해, 세련되고 대담한 그림의 구도와 잘 어울린다. 왼쪽에 있는 가장 나이 많은 아이와 세일러복을 입은 아이가 하나의 그룹으로 묶일 수 있다. 반면 오른쪽에 혼자 선 아이는 독립심이 강한 아이 같다. 형제들에게서 떨어져 서서, 다리를 벌리고 노란 리본이 달린 밀짚모자를 쥐고 있다. 한가운데 가지런히 손

을 모으고 선 아이는 막스 린데의 셋째 아들이다. 균형을 깬 이런 배치로 구도에 생동감을 준다. 밀짚모자를 쥔 소녀의 빈틈없는 자세는 왼쪽 문설주에 기댄 소년의 섬세하고 꿈결 같은 태도와 좋은 대조를 이룬다. 바닥의 금빛 광택과 이중문과 정원실 벽의 흰색이 밝고 축제 같은 분위기를 조성한다. 놀다가 갑자기 불려온 소년들을 다룬 뭉크의 이 대형 그림은 하이제도 지적했듯이 "단체 초상화로서는 금세기의 가장 훌륭한 작품"임에 틀림없으며, 유년 시절을 그린 것으로는 우리 시대의 가장 매력적인 작품 가운데 하나라고 할 수 있다.

초상화는 평생 동안 뭉크의 작품의 중심이었다. 거의 실물 크기의 대형 작품 중 1885년 작 〈화가 옌센 옐의 초상〉(15쪽)과 1892년 작 〈검은 바이올렛빛 드레스를 입은 잉게르〉(25쪽)는 앞에서 이미 보았다. 이 초기작들을 필두로 자신의 친구와 친척 그리고 주문자들을 그린 엄청난 수의 대형 초상화가 탄생했다.

새로운 세기의 시작과 더불어 뭉크는 수많은 남성 초상화를 그렸다. 대개는 친구 또는 후원자이다. 1907년 친구인 알베르트 콜만은 뭉크에게 발터 라테나우 (1867 – 1922)의 초상(79쪽)을 의뢰하는데, 이 그림은 그의 가장 뛰어난 초상 작품이다. 라테나우는 독일 산업계의 거물이자 정치인이었다. 아울러 독일에서 뭉크의 작품을 처음으로 구입한 사람 중 하나였다. 1893년처럼 이른 시기에 그는 이

사창가의 크리스마스
Christmas in the Brothel
1904/05년, 캔버스에 유채, 60 × 88cm
오슬로, 뭉크 미술관

미 〈비 내리는 크리스티아니아〉를 처음으로 구입하기도 했다. 1907년 1월 15일 그는 뭉크에게 서신을 보냈다. "뭉크 씨, 당신만 괜찮다면 모레, 즉 목요일 1시 빅토리아가(街)에서 시작합시다. 저는 그날 30분 정도밖에 시간이 없는데, 연이어 회의도 있고 해서 한 시간 정도 시간이 될 겁니다. 선생께서는 대형 캔버스를 준비하셔야 할 겁니다. 제 키가 180센티미터를 넘거든요." 구스타프 힐라르트는 빅토리아가에서 이루어진 제작 장면에 대해, 상당히 흥미로운 이야기를 남겼다. 아마도 그림을 완성하는 날이었을 것이다. "라테나우는 등을 곧게 세운 채 양다리를 벌리고, 거만하고 권위적인 눈빛을 하고, 머리를 도도하게 뒤로 젖혔다. 발에는 눈이 부실 만큼 번쩍거리는 구두를 신고 있었다. 잠시 후 라테나우가 '대단한 인물 아닙니까? 그렇지 않소? 초상화를 위대한 화가에게 맡겨야 하는 이유가 바로 여기에 있소. 실제보다 더 그럴듯하게 보일 것이오'라고 말했다." 힐라르트가 본 것은 아마도 옛 동베를린 지역의 메르키슈 미술관에 있

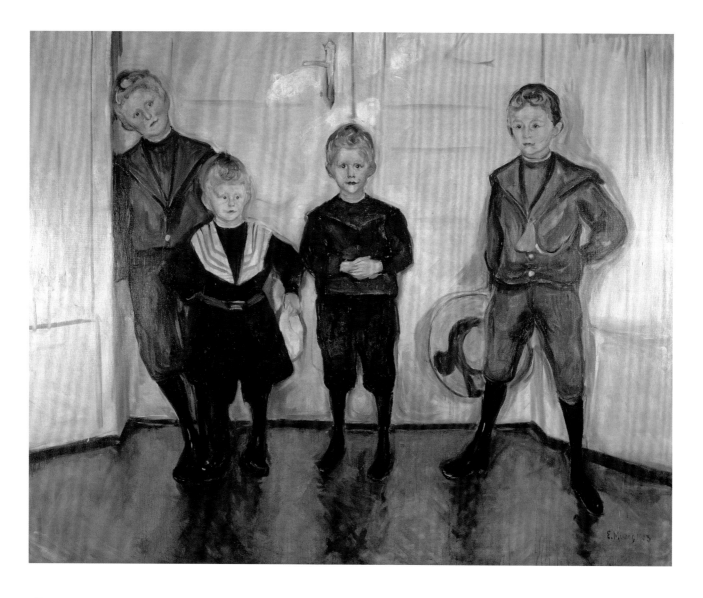

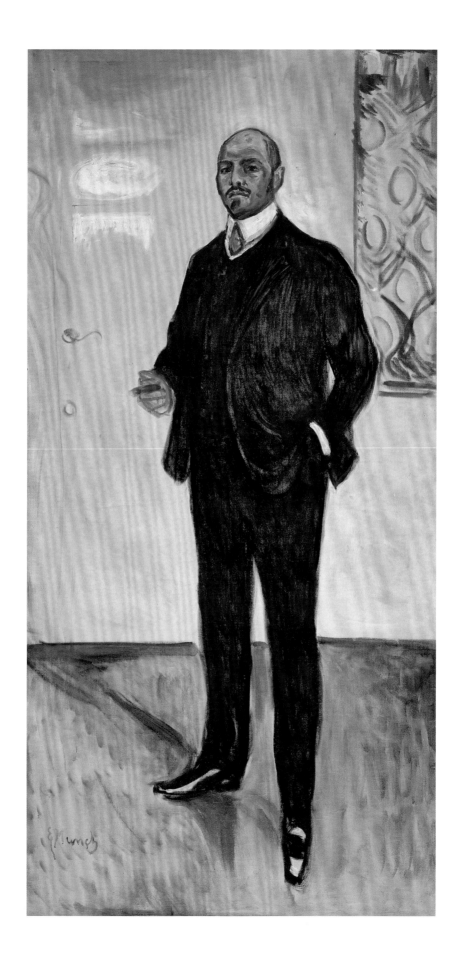

는 작품이었을 것이다. 이 책에 실은 것은 베르겐의 라스무스 마이어 소장품으로, 보다 장식적인 두 번째 버전이다.

초상화를 주문한 사람들이 언제나 결과에 만족했던 건 아니다. 〈파란 옷을 입은 여인(바르트 부인)〉(81쪽)에 얽힌 이야기는 이런 사정을 잘 말해준다. 이 초상은 뭉크의 친구 페터 바르트 박사의 부인인 잉게르 데시데리아 바르트(1885 – 1950)의 것으로 신체의 4분의 3을 그린 실물 크기 작품이다. 1921년에 제작했으며, 의심할 여지 없이 뭉크가 제작한 초상화 중 가장 훌륭하다. 기본적으로 모델의 전체적인 모습을 흡사하게 묘사했다는 점에서 매우 전통적인 성격을 띤다. 그러나 뭉크는 단순히 중류층 여성의 모습을 묘사하는 것을 넘어서 간결하면서도 급진적인 통찰력으로 대상에게 다가선다. 그림 속의 파란색은 단순히 옷의 색깔일 뿐 아니라 부인의 머리와 마음 상태를 드러내는 것이다. 뭉크는 그 점을 강조하기 위해 같은 파란색을 부인의 머리에도 배치했다. 붉은 배경에 놓인 파란 드레스. 이 두 가지 색은 모두 크고 간략한 붓질로 스케치하듯 화면 위를 채우고 있다. 방바닥을 묘사한 왼쪽의 붉은 부분은 점차 갈색에서 녹색으로 변한다. 뭉크는 공간을 스케치하는 정도로만 구성했다. 왼쪽 벽에는 바다의 청록색이 반영되어 있고, 인물의 배경을 이루는 벽 부분은 파란색과 녹색과 노란색의 미묘한 톤으로 구성했다. 그림의 긴장감은 경제적인 공간과 색상의 대비, 그리고 인물과 방을 스케치하듯 마무리한 데서 생겨난다. 바르트 부인의 슬퍼 보이는 표정이나 대충 마무리한 것처럼 보이는 상태가 아마도 바르트 부부에게는 불만이었을 것이다. 어쨌건 초상화의 주문자는 그 그림을 갖고 싶어하지 않았다. 그림은 처음에는 함부르크의 쿤스트할레에 소장되었다가 나치로부터 '퇴폐미술'로 낙인찍혀 철거되었으며 이후 노르웨이의 개인 수집가에게 팔렸다.

밑그림 같은 스케치는 뭉크에게는 매우 중요했다. 이따금 그는 캔버스에 초상화를 스케치하곤 했다. 그리고는 그 위에 서명을 넣어 그 자체로 완결된 작품이라는 징표를 남겼다. 그렇게 완성한 작품 중 하나가 코펜하겐에 있는 야콥손 박사의 병원에 잠시 입원했을 때 완성한 〈간호사〉이다. 1909년 작으로 베르겐의 라스무스 마이어 컬렉션에 소장되어 있다.

초상화를 하나 더 보자. 1924년 작 〈베란다에 나온 여인〉(4쪽)이다. 주인공인 브리기테 프레스토는 뭉크의 여러 작품에 모델로 등장한다. 장소는 에켈리에 있는 뭉크의 집 베란다이다. 극단적인 원근법으로 길이를 단축하여, 그 결과 공간의 안쪽으로 빠져드는 듯한 인상을 준다. 그래서 가운을 입은 여성의 자세는, 구도에 있어서는 〈절규〉(52쪽)를 연상시키는 데 〈다리 위의 소녀들〉 쪽에 더 근접한 것 같기도 하다. 하지만 흡인력은 여성의 곁에 있는 수직의 문설주에 의해 약간 중화되었다. 문과 정원으로 열린 창은 제한된 실내의 공기로부터 해방과 도피를 암시한다. 힘찬 회색이 더해진 갈색과 밤색에, 파랑을 바탕으로 한 음영을 섞은 독특한 색의 균형이 그림의 극적인 구도를 지지하고 있다. 작가 초년생 때부터 노년에 이르기까지 뭉크는 풍경에 몰두했다. 하지만 뭉크의 작품 세계에서 순수한 풍경화는 비중이 크지 않다. 뭉크는 풍경 화가가 아니었다. 그러나

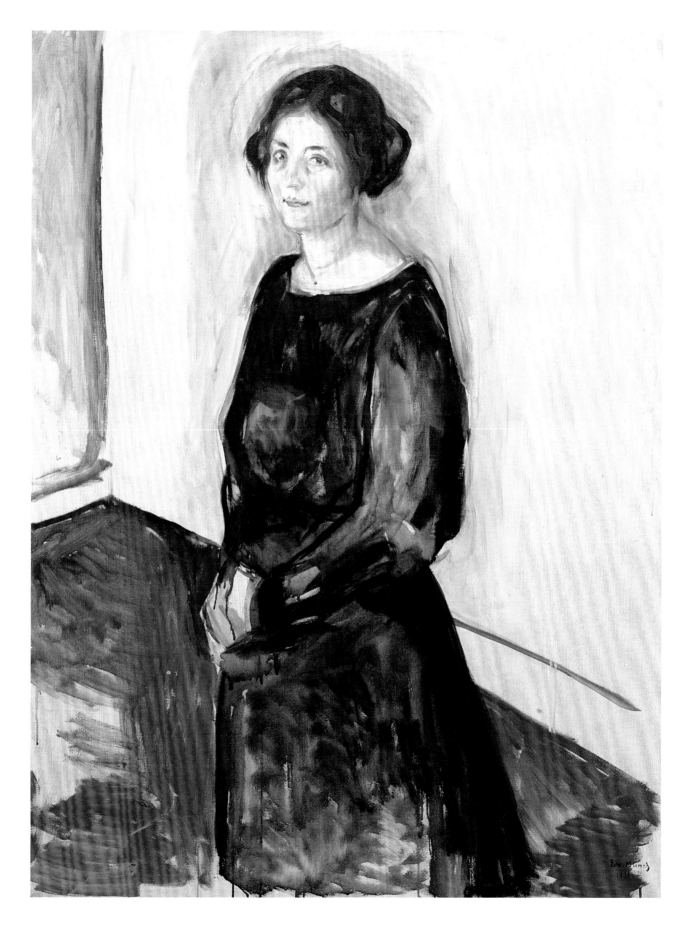

길 위에 내리는 새 눈
New Snow in the Avenue
1906년, 캔버스에 유채, 80×100cm
오슬로, 뭉크 미술관

그의 가장 중요한 작품인 '생의 프리즈'는 오스고르스트란의 풍경 없이는 생각도 할 수 없다. 뭉크의 뛰어난 성과는 사람이 있는 풍경을 독특한 방법으로 구축했다는 점이다. 〈절규〉는 그 대표적인 예이다. 인물과 풍경이 하나가 되어, 저항할 수 없는 힘을 가진 구도 속에 상대를 극대화하는 것이다. 이런 상호작용이 뭉크의 예술적 성과이다.

　1906년의 〈길 위에 내리는 새 눈〉(82쪽)과 1919년의 〈길 위의 살인자〉(83쪽)는 풍경과 인물을 하나로 통합하는 뭉크의 능력을 보여주는 좋은 예이다. 이것은 뭉크 예술의 특징이자 그가 쏟은 각고의 노력의 증표이다. 그림에 등장하는 인물들은, 신체를 대부분 잘라낸 두 아이와 스케치하듯 그린 살인자이다. 뭉크에게 풍경은 언제나 인간의 상태를 전달하는 메시지를 담고 있다. 그의 시각언어는 화면에 재현된 풍경을 영혼의 풍경으로 전환한다. 뭉크는 사진을 좋아했고, 카메라를 사용하여 실험적인 작업을 남기기도 했다. 이 때문에 사진과 회화 사이의 차이를 예리하게 인식하고 있었다. "카메라는 그것이 천국과 지옥에서 활

용될 수 없는 한 화가와 경쟁할 수 없다.”

천국과 지옥은 뭉크에게 너무도 친숙한 곳이다. 그는 전 생애를 이곳저곳을 여행하며 살았다. 뭉크의 풍경화 속 요소인 나무나 눈 덮인 언덕, 해변 혹은 파도(87쪽 참조)는 크라예뢰(86쪽)이건, 노르드스트란(22쪽)이나 오스고르스트란(16/17, 34, 35, 46/47, 48, 49, 60, 70, 76쪽)이건, 혹은 비스텐의 풍경이건 결코 단순히 자연주의적으로 재현한 것이 아니다. 모두 인간의 영혼을 표현하는 상징으로 등장했다.

뭉크는 초기부터 자화상을 그렸다. 무정하고, 엄격하고, 탐색하듯이 자화상은 그의 예술가 인생의 각 단계마다, 문자 그대로 생애 마지막까지 그와 함께했다. 자화상은 심리적이고 사회적이며 자전적인 기록일 뿐만아니라, 뭉크의 최고 작품과 견줄 만큼 우수한 창작물이다.

늦어도 렘브란트 시절부터 화가들은 훌륭한 자화상을 그리려는 욕구에 사로잡혀 있었다. 예를 들어, 고흐, 페르디난트 호들러와 막스 베크만의 자화상

길 위의 살인자
The Murderer in the Lane
1919년, 캔버스에 유채, 110×138cm
오슬로, 뭉크 미술관

84 – 85쪽
태양
The Sun
1912/13년, 캔버스에 유채, 452.4×788.5cm
오슬로, 뭉크 미술관

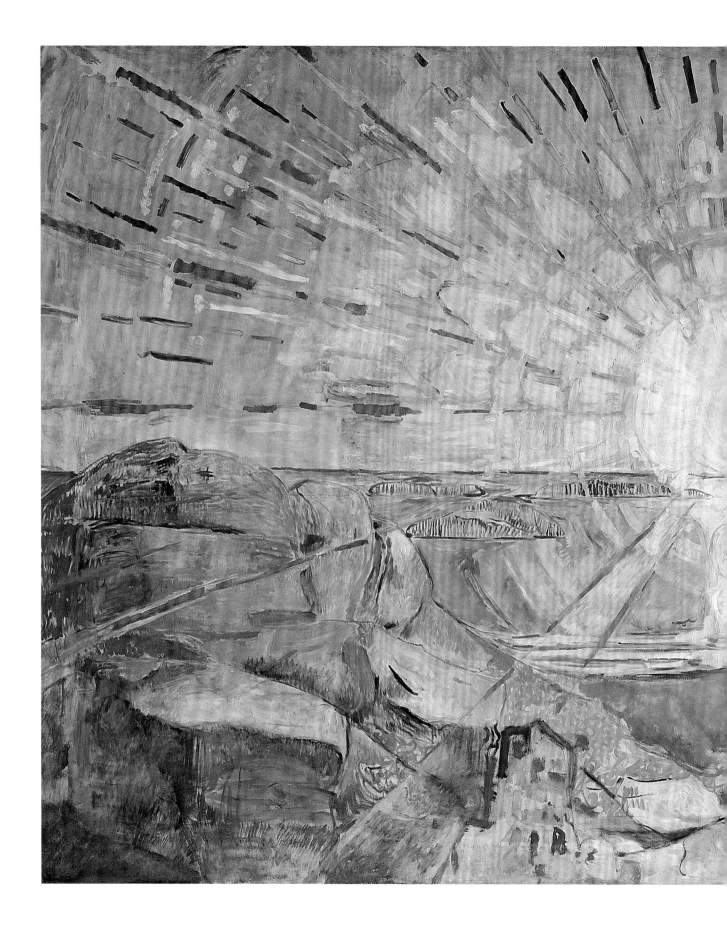

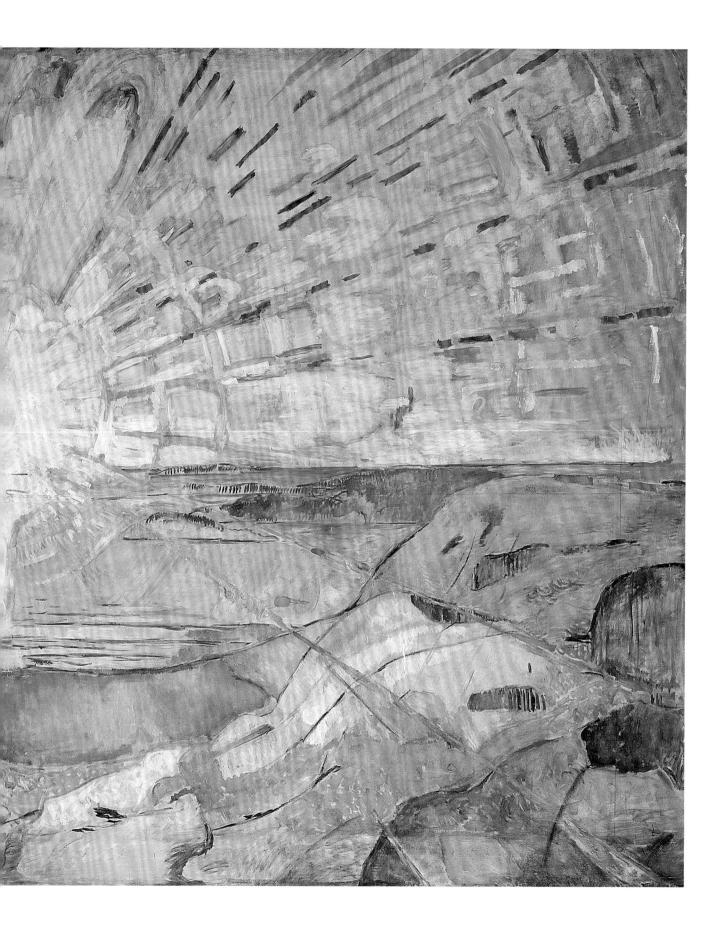

겨울, 크라예뢰
Winter, Kragerø
1912년, 캔버스에 유채, 131.5×131cm
오슬로, 뭉크 미술관

은 그들의 작품 목록에서 논란의 여지가 없는 최고 걸작이다. 화가들은 자화상을 그리면서 자신의 창작활동과 삶에 대한 태도를 발견하게 된다.

서두에 살펴보았듯이 1895년의 〈담배를 쥔 자화상〉(6쪽)은 노르웨이의 예술적 기풍이나 당시 크리스티아니아 보헤미아의 상황을 넘어서서 한 걸음 전진한 작품이다. 같은 시기에 그는 〈지옥 속 자화상〉이라는 의미 있는 제목을 단 또 다른 자화상을 완성했다. 그 다음으로 뭉크가 자화상을 집중적으로 제작한 시기는 1902년에서 1906년에 이르는 시기인데, 이때 그는 열네 점의 작품을 제작

했다. 가장 잘 알려진 작품이 1906년의 〈와인병이 있는 자화상〉(88쪽)이다. 이 그림은 뭉크가 1904년에 오스고르스트란에서 촬영한 사진을 이용해 바이마르에서 완성한 작품이다. 여기서도 공간적 깊이를 심화하는 원근법이 사용되어 보는 사람은 즉시 화면 속으로 빨려들어가게 된다. 전경에는 나란히 놓인 탁자 사이에 화가 자신이 앉아 있다. 그를 제외하면 식당은 매우 한산하다. 배경에 스케치하듯 그린 나이 든 부인과 유령 같은 모습의 웨이터 두 사람이 있을 뿐이다. 색채들이 강력한 대조를 이루고 있지만 전체적으로는 자포자기에 가까운 체념의 정서가 느껴진다.

이후의 자화상은 깊은 병으로 노쇠한 모습(〈스페인 독감에 걸린 자화상〉, 1919년, 89쪽)이나 매우 우울한 모습(〈고뇌에 찬 자화상〉, 1919년, 91쪽)을 담고 있다. 하나같이 활기찬 포즈와 거리가 멀지만, 색채는 매우 아름답다.

1926년에는 이 책의 처음에 나오는 〈에켈리에서의 자화상〉을 그렸다. 만하

파도
The Wave
1921년, 캔버스에 유채, 100×120cm
오슬로, 뭉크 미술관

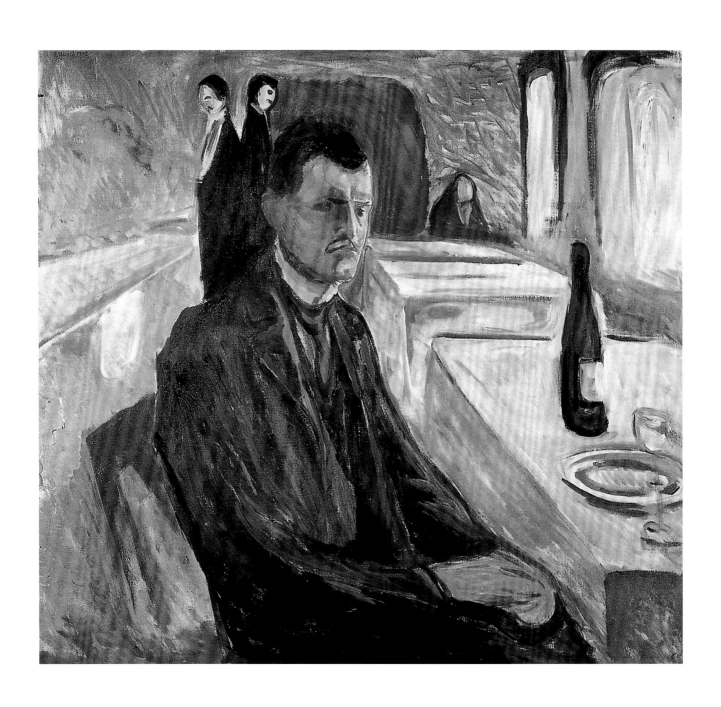

와인병이 있는 자화상
Self-Portrait with Wine Bottle
1906년, 캔버스에 유채, 110.5×120.5cm
오슬로, 뭉크 미술관

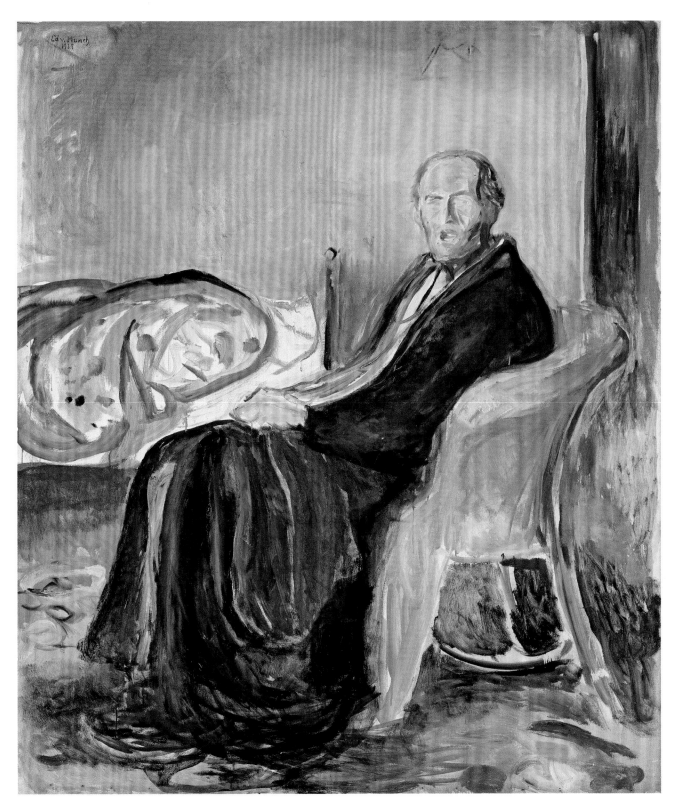

스페인 독감에 걸린 자화상
Self-Portrait with the Spanish Flu
1919년, 캔버스에 유채, 150×131cm
오슬로, 국립미술관

91쪽
고뇌에 찬 자화상
Self-Portrait (in Distress)
1919년, 캔버스에 유채, 151×130cm
오슬로, 뭉크 미술관

창문 옆에서
By the Window
1940년, 캔버스에 유채, 84×107.5cm
오슬로, 뭉크 미술관

임 미술관에 소장되어 있었으나 나치에 의해 철거되었다. 제작에 집중한 험상 궂은 표정에서 창작에 임하는 화가의 고투를 엿볼 수 있다. 뭉크는 여든한 살에 에켈리의 집에서 평화롭게 죽음을 맞았는데, 타계하기 4년 전인 1940년에 자화 상을 여러 점 그려서 삶과 죽음의 경계에서 방황하는 자신을 보여주었다. 사망 한 그해에도 만년을 대표하는 명작 두 점을 제작했다. 세로로 긴 대형의 〈시계 와 침대 사이의 자화상〉(64쪽)과 가로로 길고 좀 더 작은 〈창문 옆에서〉(90쪽)이 다. 후자에서는 삶과 죽음이라는 양극단이 엄청난 힘으로 엄습해온다. 얼굴과 배경의 강렬한 붉은색이 옷의 우중충한 청록색과 더불어 충실한 삶의 영역을 강조한다. 이에 비해 창밖의 얼음과 눈으로 뒤덮인 대자연의 풍경은 명확히 죽 음의 영토로서 삶과 대치해 있다. 수직의 구도에서, 서 있는 상태와 가로놓인 상태의 대비가 느껴진다. 삶은 중력과 사물 사이에서 얻어진 한순간의 승리이 다. 우리는 지금 서 있다. 하지만 언제든 누워서 죽는 날이 올 것이다. 인생은 이 승리를 표현하는 한 폭의 그림이다. 이 만년의 작품은 삶과 죽음, 수직과 수 평, 움직임과 정적의 조화인 것이다.

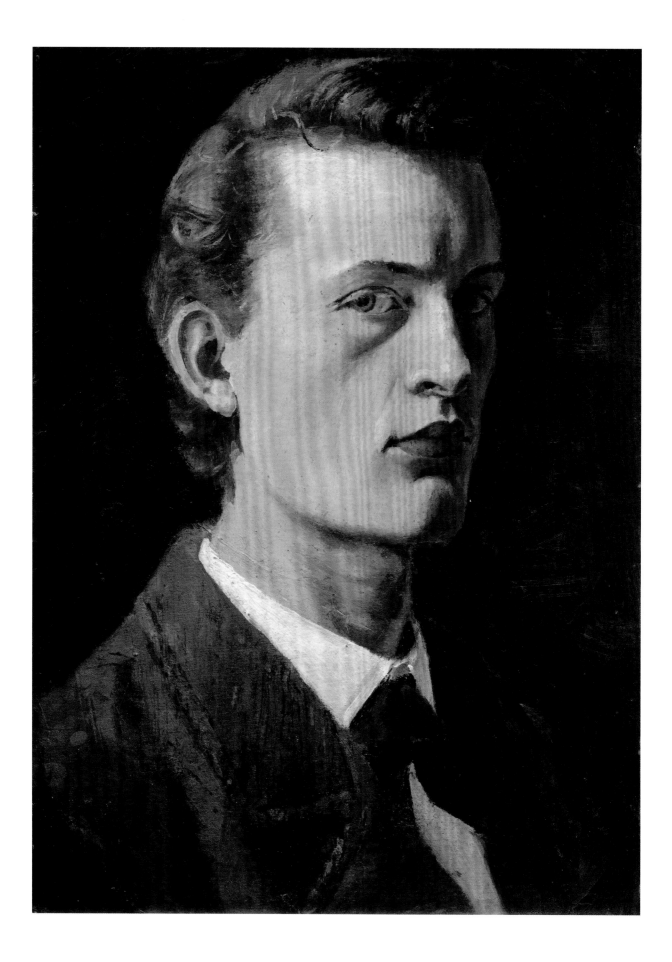

에드바르 뭉크(1863 – 1944)
삶과 작품

1863 에드바르 뭉크는 노르웨이 뢰텐에서 12월 12일 태어남. 의사인 크리스티안 뭉크 박사와 라우라 카트리네의 둘째 아이였음. 누이 세 명(소피, 라우라, 잉게르)과 남동생 한 명(안 드레아스)이 있었음.

1864 가족이 크리스티아니아(지금의 오슬로) 로 이사함.

1868 어머니가 결핵으로 사망. 이모 카렌 비 욀스타가 집안일을 맡음.

1877 소피가 열다섯 살로 결핵으로 사망.

1879 공업학교에 입학.

1880 학업을 포기하고 화가를 꿈꿈.

1881 미술을 공부함. 8월부터 오슬로의 미술 공예학교를 다니며, 그림 두 점을 팔고, 첫 자 화상을 그림.

1882 여섯 명의 미대생들과 오슬로에 작업실 을 임대함. 크리스티안 크로그가 지도를 맡음.

1883 오슬로 가을 전시회에 처음으로 출품(이 때부터 정기적으로 출품). 모둠에 있는 프리 츠 토일로브의 '야외 미술 아카데미'를 방문.

1884 예게르, 크로그, 옌센 옐 등 크리스티아 니아 보헤미아 화가 및 문인들과 교류. 밀리 토일로브와 만남. 첫 장학금을 받음. 가을에 모둠을 다시 방문.

92쪽
자화상
Self-Portrait
1881/82년, 캔버스에 유채,
26×19cm, 오슬로, 뭉크 미술관

두 살 때의 뭉크, 1865년

다섯 자녀와 함께한 뭉크의 어머니, 1868년. 뒷줄 오른 쪽이 뭉크.

1885 안트웨르펜 세계 박람회에 출품. 파리로 가서 살롱과 루브르에서 공부함. 마네의 영향 을 받음. 보르에서 여름을 보내고, 오슬로에 서 가을을 보냄. 주요 작품 세 점 〈병든 아이〉 (11쪽), 〈그날 이후〉(43쪽), 〈사춘기〉(33쪽) 완성.

1886 오슬로 가을 전시회에서 〈병든 아이〉가 대중의 혹평을 받음.

1889 오슬로에서의 첫 개인전(110점 출품)을 열어 몇몇 사람들의 관심을 얻음. 오스고르스 트란에서 여름을 보냄. 이때부터 이곳에서 여 름을 보내는 일이 많아짐. 국비장학금을 받 음. 파리 레옹 보나의 아틀리에에 들어감. 아

버지가 11월 사망. 파리 근교인 생 클루로 이 사. 자신의 생 클루 선언에서 자연주의를 포 기하겠다고 함.

1890 보나의 아틀리에 생활. 5월 오슬로로 돌 아감. 신인상주의적인 양식으로 〈카를 요한 의 봄날〉(20쪽)을 그림. 오스고르스트란과 오 슬로에서 여름을 보냄. 두 번째 국비장학금을 받음. 11월 르 아브르의 병원에 두 달간 입원.

1891 1월에는 니스에서, 4월에는 파리에 가서 라파예트 거리에 거주. 5월 말 오슬로로 돌아 감. 세 번째 국비장학금. 니스에서 가을을 보 내며 '생의 프리즈' 제작.

툴라 라르센과 뭉크, 1899년

막스 린데 박사의 정원에서, 뤼베크, 1902년

1892 봄에 집으로 돌아와서 오스고르스트란에서 여름을 보냄. 오슬로 가을 전시회에 출품. 베를린에 전시회를 열었으나 언론과 관객으로부터 혹평을 얻고, 일주일 만에 철거.

1893 '검은 새끼돼지'에 모이는 스트린드베리, 마이어-그래페, 프지비셰프스키 등의 문사들과 교류. 코펜하겐, 드레스덴, 뮌헨, 베를린에서 전시회를 개최. '생의 프리즈'에 몰두. 〈절규〉(52쪽) 제작.

1894 베를린에서 첫 에칭 작업. 5월에 오슬로로 감. 뭉크에 관한 첫 논문 출간. 〈재〉(45쪽), 〈여자의 세 시기(스핑크스)〉(48쪽), 〈마돈나〉(30쪽) 등 '생의 프리즈'를 작업. 스톡홀름과 베를린에서 전시회 개최. 첫 석판화 제작.

1895 파리를 두 번 방문. 툴루즈 로트레크, 보나르, 뷔야르의 영향을 받음. 에칭 여덟 점을 제작함. 노르드스트란과 오스고르스트란에서 여름을 보냄. 남동생 안드레아스 사망.

1896 봄에 파리 거주. 목판화와 컬러 석판화를 처음으로 찍음. 앵데팡당전에 출품. 입센의 〈페르 귄트〉 프로그램과 보들레르의 『악의 꽃』 삽화 제작. 스트린드베리가 아르 누보전 출품작에 대해 비평.

1897 다시 파리로 감. 앵데팡당전에 출품. 여름 오스고르스트란에 집을 구입. 오슬로 전시에서 85점의 그림이 호평을 받음.

1898 코펜하겐, 베를린, 파리 방문. 앵데팡당전에 출품. 잡지 「쿼크보른」의 뭉크/스트린드베리 특집판에 삽화를 그림. 오스고르스트란에서 여름 보냄. 툴라 라르센을 만남.

1899 베를린, 파리, 니스를 거쳐 피렌체, 로마여행. 이탈리아에서 라파엘로 연구. 노르드스트란과 오스고르스트란에서 여름을 보냄. 〈다리 위의 소녀들〉의 첫 버전 완성. 베네치아 비엔날레와 드레스덴전에 출품. 구트브란스달렌에서 가을과 겨울을 보냄.

1900 3월 베를린 방문 후 스위스 요양원으로 감. '생의 프리즈' 완성.

1901 겨울에 노르드스트란의 풍경을 그림.

1902 베를린에서 겨울과 봄을 보냄. 베를린 분리파전에 '생의 프리즈'전 작품을 출품. 미술품 수집가이자, 뭉크 연구서를 내게 되는 막스 린데 박사를 만남. 오스고르스트란에서 툴라 라르센과 이별하려 함. 첫 사진 작업을 시도. 베를린에서 연말까지 지냄. 구스타프 시플러가 뭉크의 판화 작업 카탈로그 제작에 착수.

1903 린데 박사가 뤼베크의 집에 아이들의 방을 장식할 프리즈를 주문. 오슬로에 갔다가 다시 베를린으로 감.

1904 카시러 화랑(베를린)이 뭉크의 판화 작업에 대한 전매권을, 콤메터 화랑(함부르크)은 유화 전매권을 취득함. 수많은 전시회가 뒤를 이음. 베를린 분리파 전시에 유화 20점 출품. 앵데팡당전 참여. 바이마르 미술 아카데미가 작업실을 제공함. 오스고르스트란에서 여름을 보냄. 코펜하겐에서 전시회를 개최. 뤼베크에서 11월을 보냄. 린데가 프리즈를 떼어냄.

1905 카시러 화랑에서 초상화 전시. 프라하에서 '생의 프리즈' 연작 제1부를 시작으로 유화 75점을 전시. 바트 일머나우와 바트 엘거스부르크(독일)에서 겨울을 나며 신경증을 가라앉혔고, 알코올 의존증을 없애느라 고생함.

1906 겨울에서 여름까지 튀링겐과 바이마르에 체류. 막스 라인하르트의 베를린 실내 극장에서 상연하는 입센의 '유령'과 '헤다 가블러'의 무대 미술을 담당. 실내 극장의 타원형 홀을 꾸밀 프리즈를 주문받음.

1907 라인하르트 프리즈를 완성했지만 일반에게 공개되지 않은 채 이후 매각됨. 스톡홀름에서 4월을 보내고, 바르네뮌데에서 여름과 가을을 보냄. 카시러 화랑에서 세잔, 마티스와 함께 전시를 함. 에밀 놀데를 만남.

1908 베를린에서 겨울을 보내고, 봄과 여름은 바르네뮌데에서 보냄. 오세 뇌레고르 사망. 드레스덴의 다리파와 함께 전시. 가을에는 코펜하겐에서 신경쇠약으로 고생함. 병실에서 반년가량 보냄. 성 울라프 왕립 기사단의 작위를 받음.

1909 5월 노르웨이로 귀환해 크라예뢰에 집한 채를 임대. 6월 베르겐 방문. 베르겐의 수집가 라스무스 마이어가 뭉크의 많은 작품을 구입. 오슬로 대학 강당의 벽화에 착수.

1910 오슬로 협만의 비트스텐에 있는 땅을 구입. 벽화 작업을 함. 오슬로에서 대규모전시를 개최.

1912 쾰른의 분리파 전시에 유화 32점을 출품하고, 고흐, 고갱, 세잔과 나란히 일컬어짐.

1913 오슬로 협만의 예뢰이 섬에 있는 그림스뢰 저택을 구입. 베를린, 프랑크푸르트, 쾰른, 파리, 런던, 스톡홀름, 함부르크, 뤼베크, 코펜하겐 등을 여행. 축하 속에 50회 생일을 맞음.

바르네뮌데의 해변에서, 1907년

1914 베를린과 파리에서 겨울을, 비스텐, 크라예뢰, 예뢰이섬에서 여름을 보냄. 지루한 논쟁이 끝나고, 대강당의 벽화가 수락됨.
1916 오슬로 근처 에켈리에 저택을 구입.
1918 팸플릿 '생의 프리즈' 출간.
1920-21 베를린, 파리, 비스바덴, 프랑크푸르트를 방문.
1922 프레이아에 있는 초콜릿 공장의 직원 식당을 꾸밀 프리즈를 위한 12점의 그림을 그림. 취리히에서 대규모 전시회가 열림. 독일 화가들의 판화 작업 73점을 구입함으로써 이들을 지원.

1923 독일 미술 아카데미의 회원이 됨.
1926 전시를 위해 뮌헨과 드레스덴, 코펜하겐, 만하임, 취리히에서 전시. 누이 라우라 사망.
1927 베를린과 오슬로 국립미술관에서 대규모 회고전을 개최.
1928 오슬로 시청사의 벽화 디자인.
1930 눈병으로 작업하기가 힘들어짐.
1933 오스고르스트란에서 여름을, 비트스텐과 크라예뢰에서 겨울을 보냄. 고희를 맞음. 옌스 티스와 폴라 고갱이 뭉크에 관한 논문을 발표.
1936 영국에서 첫 개인전 개최. 눈병으로 시청사 벽화 작업이 중단됨.
1937 독일 미술관에 소장 중이던 뭉크의 작품 82점이 나치에 의해 '퇴폐미술'로 수난을 겪고 몰수되어 매각.
1940 독일의 노르웨이 침공. 뭉크는 점령군과 어떤 관계도 맺으려 하지 않음.
1942 미국에서의 첫 개인전.
1943 여든 살 생일. 독감에 걸림.
1944 1월 23일 에켈리에서 평화롭게 눈을 감음. 모든 재산을 오슬로시에 기증. 오슬로시는 1963년, 뭉크 탄생 100주년을 기념하여 뭉크 미술관을 개관.

작품 〈태양〉 앞에서, 1911년

1912년의 뭉크

1938년 75번째 생일에 에켈리에서